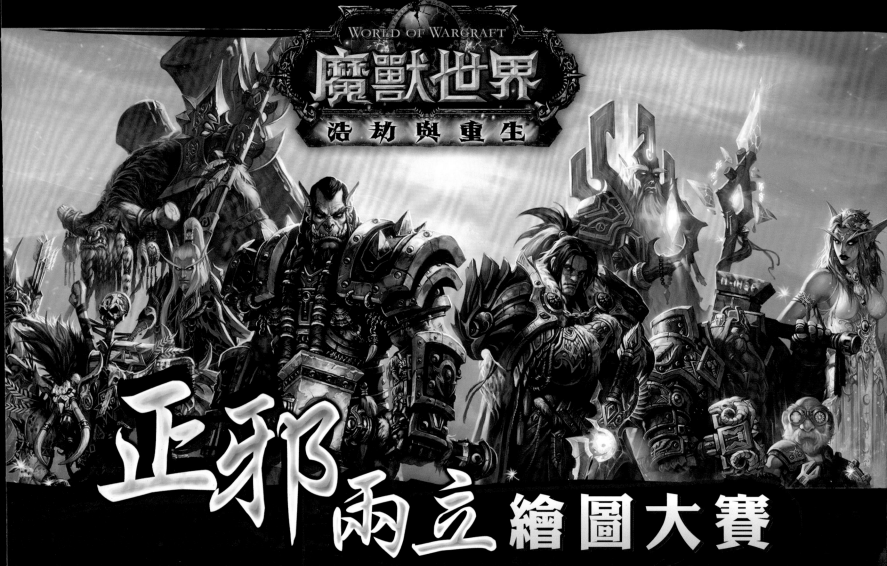

WORLD OF WARCRAFT

魔獸世界

浩劫與重生

正邪兩立繪圖大賽

光明 · 黑暗你將選哪邊站？刻畫出你心中的艾澤拉斯英雄！

共 五萬元 的高額獎金等你來挑戰！

比賽主題 　挑選魔獸世界中，代表光明或黑暗勢力的遊戲角色來進行創作，作品中需含1名(或以上)的創作角色。

活動時間 　投稿時間：5/03-6/12　　　　公佈得獎結果：7/11

獎　項 　特優：獎金二萬元 乙名　　　優勝：獎金一萬元 三名　　　人氣獎：限量魚人啤酒杯 乙名

報名方式 　1.請加入FaceBook『Warcraft-繁體中文』粉絲團，至http://www.facebook.com/WarcraftZHTW點"讚"。
　　　　　　　2.進入"活動"選項，接著點選『正邪兩立繪圖大賽』活動，即可參閱活動辦法。

BLIZZARD

Cover

本期封面 vol 06 / 白米熊

CMAZ

臺灣同人極限誌 Vol.6

第六期的Cmaz呈現給讀者的特別內容是滿滿活力與清涼的芒果節，

繪師們也以充滿感性的筆觸繪製出這次的主題。

在即將進入炎熱夏天的第二季，

Cmaz也同樣抱持著對ACG的熱情，跟讀者們一起分享繪師們創作的點點滴滴。

而Cmaz這次提供讀者們豐富的活動專訪內容－KDF05，

讓讀者們看看十多個學校社團如何共同打造南臺灣最優質同人活動舞台，內容值得期待。

此外Cmaz的FB粉絲頁 以及網站都已經上線囉，也歡迎讀者們上線一同加入Cmaz這個大家庭！！

C-Party | C-Tutor | C-Painter | C-Star | C-Theme

Staff

出 品 人	陳逸民
執 行 企 劃	鄭元皓
美 術 編 輯	黃文信
	吳孟妮
廣 告 業 務	游駿森
數 位 網 路	唐昀萱

發 行 公 司　威智創意行銷有限公司

電　　話　(02)7718-5178
傳　　真　(02)7718-5179
郵 政 信 箱　106台北郵局第57-115號信箱
劃 撥 帳 號　50147488

建 議 售 價　新台幣250元

Contents

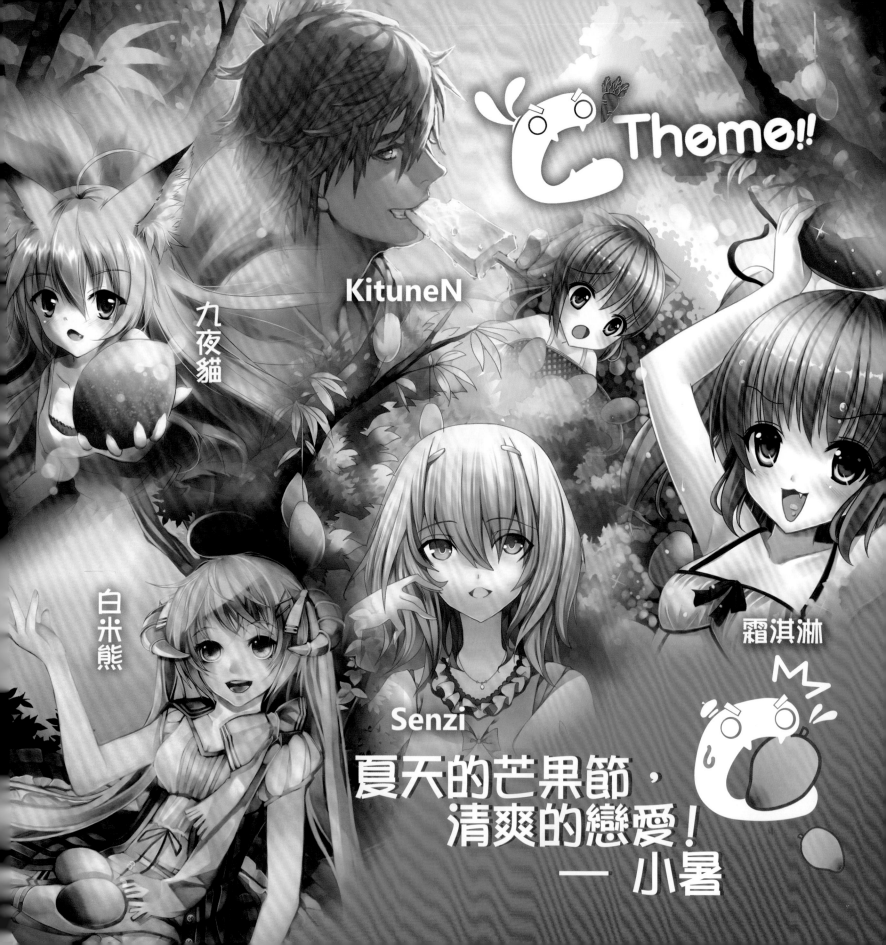

Theme!!

KituneN

九夜貓

白米熊

Senzi

霜淇淋

夏天的芒果節，
清爽的戀愛！
—— 小暑

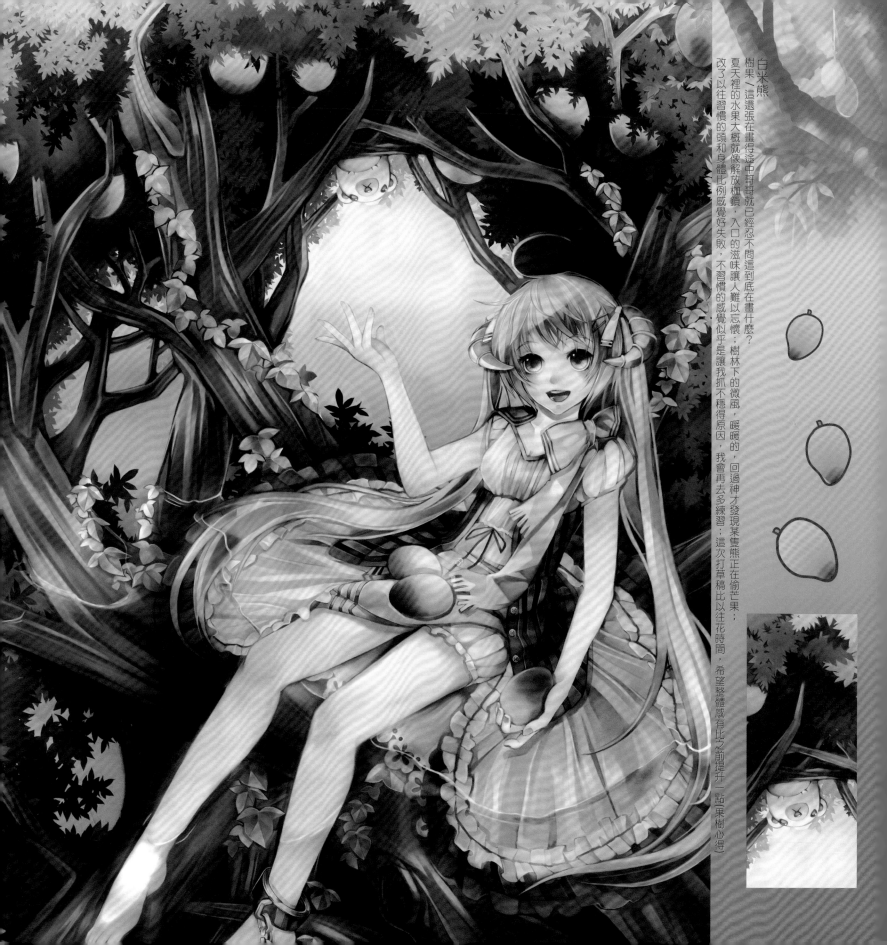

白米熊

樹果，這還張在畫得途中哥哥就已經忍不問這到底在畫什麼？夏天裡的水果大概就像像解放枷鎖，入口的滋味讓人難以忘懷；樹林下的微風，暖暖的，回過神才發現某隻熊正在偷芒果；改了以往習慣的頭和身體比例感覺好失敗，不習慣的感覺似乎是讓我抓不穩得原因，我會再去多練習；這次打草稿比以往花時間，希望整體感有比之前提升一點（果樹心得）

前言

春暖花開的季節即將過去，隨之而來的是艷陽高照的炎炎夏日，各位讀者是否也跟小編一樣充滿了對夏天的熱情呢？夏天是一個相當適合戀愛的季節，相信很多人對於夏天的印象就是充滿了陽光活力呢！而在臺灣的傳統時節中，又屬「小暑」這個節氣最能代表夏天的到來，到底小暑是一個怎麼樣的節氣呢？而小暑跟芒果又啾竟是怎樣交織出一段曲折離奇的故事呢？就讓Cmaz跟大家一同來分享吧！

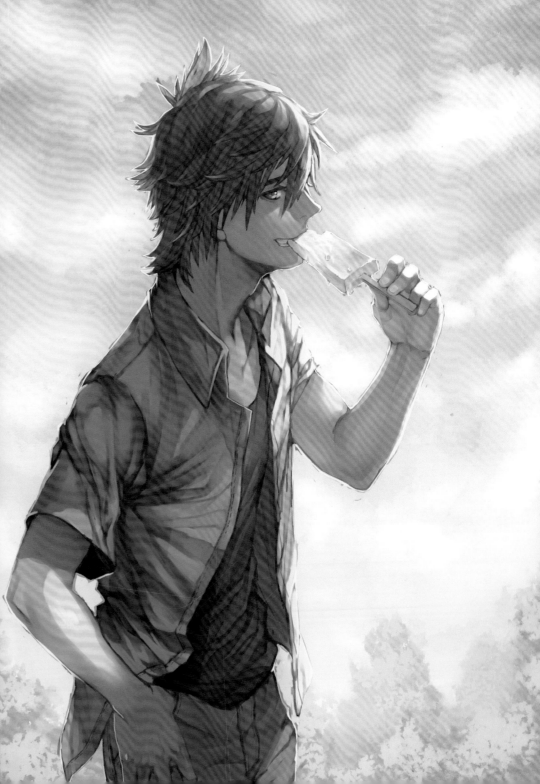

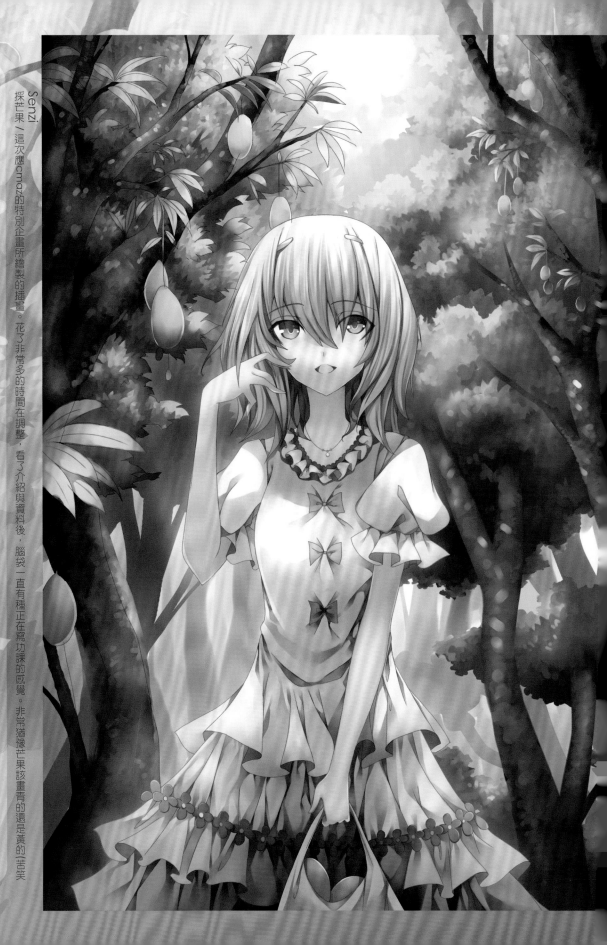

Senzi／採芒果／這次應cmaz的特別企畫所繪製的插畫。花了非常多的時間在調整，看了介紹與資料後，腦袋一直有種正在寫功課的感覺。非常猶豫像芒果該畫青的還是黃的（苦笑

小暑

小暑是中國傳統曆法中二十四節氣之一，在每年的7月6日-7月8日之間。此時太陽位於黃經105。而關於小暑有以下幾個諺語：

小暑小禾黃、小暑吃芒果

小暑過，一日熱三分、

大暑小暑，有米懶煮

可見小暑是一個吃喝玩樂的節氣，真是令人十分開心！而小暑的民間習俗更是說明的這一點喔：

芒果

而所謂小暑吃芒果代表這個時節是芒果的成熟盛產期台南縣白河鎮的蓮田盛產蓮蓬和蓮子，素有蓮花之家的白河鎮每年都會舉辦蓮花節。

食新

過去民間有小暑「食新」習俗，即在小暑過後嘗新米，農民將新割的稻穀碾成米後，做好飯供祀五穀大神和祖先，然後人人吃嘗新酒等。據說「吃新」乃「吃辛」，是小暑節後第一個辛日。城市一般買少量新米與老米同煮，加上新上市的蔬菜等。所以，民間有小暑吃黍，大暑吃谷之說。

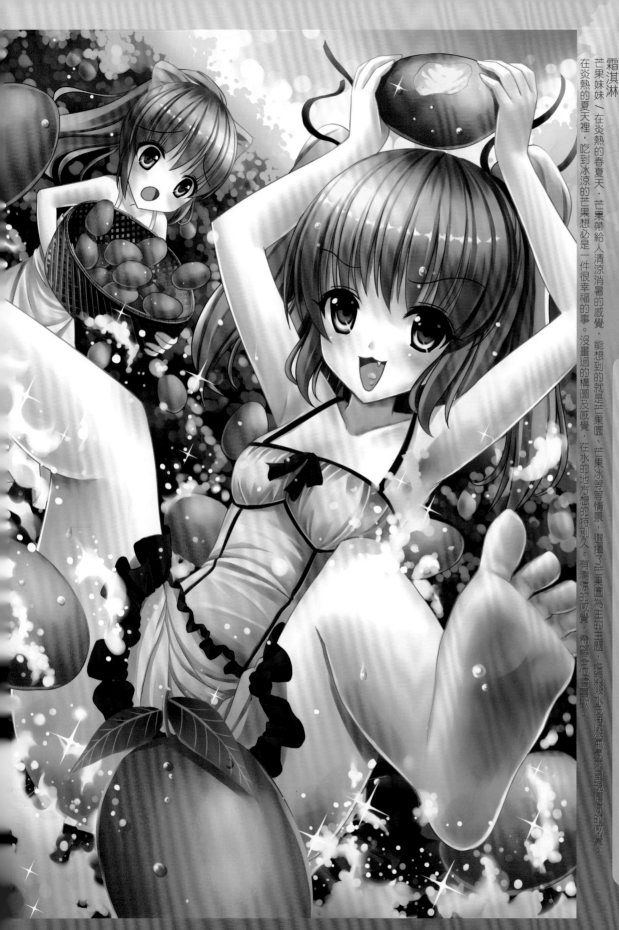

霜淇淋
芒果妹妹╱在炎熱的春夏季，芒果帶給人清涼消暑的感覺，能想到的就是芒果園、芒果冰等等情景，選擇了芒果園為主的芒果，搭配潺潺流水及冰涼的芒果呈現清涼的感覺，在水的地方讓想的特別入，有清涼的感覺，希望各位會喜歡。
在炎熱的夏天裡，吃到冰涼的芒果想必是一件很幸福的事。沒畫過的構圖及感覺，

吃餃子
民間有小暑吃藕的習俗，伏日人們食欲不頭伏吃餃子是傳統習俗，
藕中含有大振，往往比常日消瘦，俗謂之苦夏，而餃
量的碳水化合物及豐富的鈣磷鐵等和子在傳統習俗裡正是開胃解饞的食物。山
多種維生素，ＶＣ鉀和膳食纖維比較東有的地方吃生黃瓜和煮雞蛋來治苦夏，
多，具有清熱養血除煩等功效，適合入伏的早晨吃雞蛋，不吃別的食物。徐州
夏天食用鮮藕以小火煨爛，切片後加人入伏吃羊肉，稱為『吃伏羊』，這種習
適量蜂蜜，可隨意食用，有安神入睡俗可上溯到堯舜時期，在民間有『彭城伏
之功效，可治血虛失眠。羊一碗湯，不用神醫開藥方』之說法。徐

吃藕
州人對吃伏羊的喜愛莫過於當地民謠『六
月六接姑娘，新麥餅羊肉湯』。

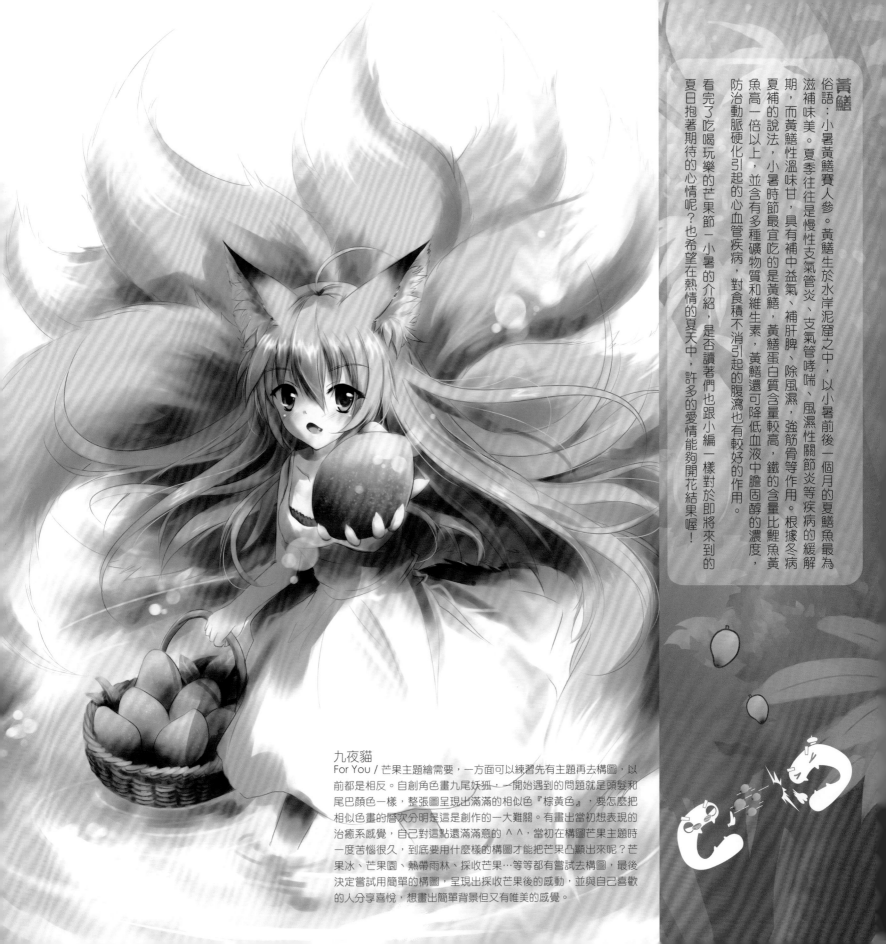

黃鱔

俗語：小暑黃鱔賽人參。黃鱔生於水岸泥窟之中，以小暑前後一個月的夏鱔魚最為滋補味美。夏季往往是慢性支氣管炎、支氣管哮喘、風濕性關節炎等疾病的緩解期，而黃鱔性溫味甘，具有補中益氣、補肝脾、除風濕、強筋骨等作用。根據冬病夏補的說法，小暑時節最宜吃的是黃鱔，黃鱔蛋白質含量較高，鐵的含量比鯉魚黃魚高一倍以上，並含有多種礦物質和維生素，黃鱔還可降低血液中膽固醇的濃度，防治動脈硬化引起的心血管疾病，對食積不消引起的腹瀉也有較好的作用。

看完了吃喝玩樂的芒果節一小暑的介紹，是否讀著們也跟小編一樣對於即將來到的夏日抱著期待的心情呢？也希望在熱情的夏天中，許多的愛情能夠開花結果喔！

九夜貓

For You / 芒果主題繪需要，一方面可以練習先有主題再去構圖，以前都是相反。自創角色畫九尾妖狐，一開始遇到的問題就是頭髮和尾巴顏色一樣，整張圖呈現出滿滿的相似色『棕黃色』，要怎麼把相似色畫的層次分明是這是創作的一大難關。有畫出當初想表現的治癒系感覺，自己對這點還滿滿意的＾＾，當初在構圖芒果主題時一度苦惱很久，到底要用什麼樣的構圖才能把芒果凸顯出來呢？芒果冰、芒果園、熱帶雨林、採收芒果…等等都有嘗試去構圖，最後決定嘗試用簡單的構圖，呈現出採收芒果後的感動，並與自己喜歡的人分享喜悅，想畫出簡單背景但又有唯美的感覺。

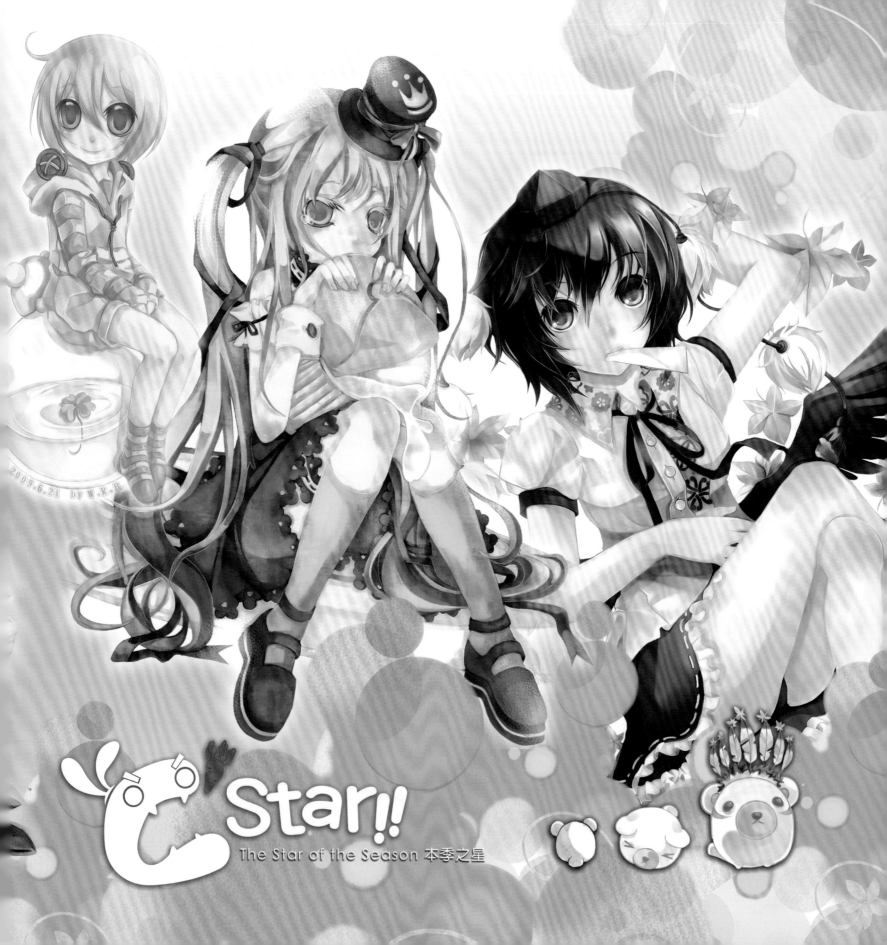

Star!!

The Star of the Season 本季之星

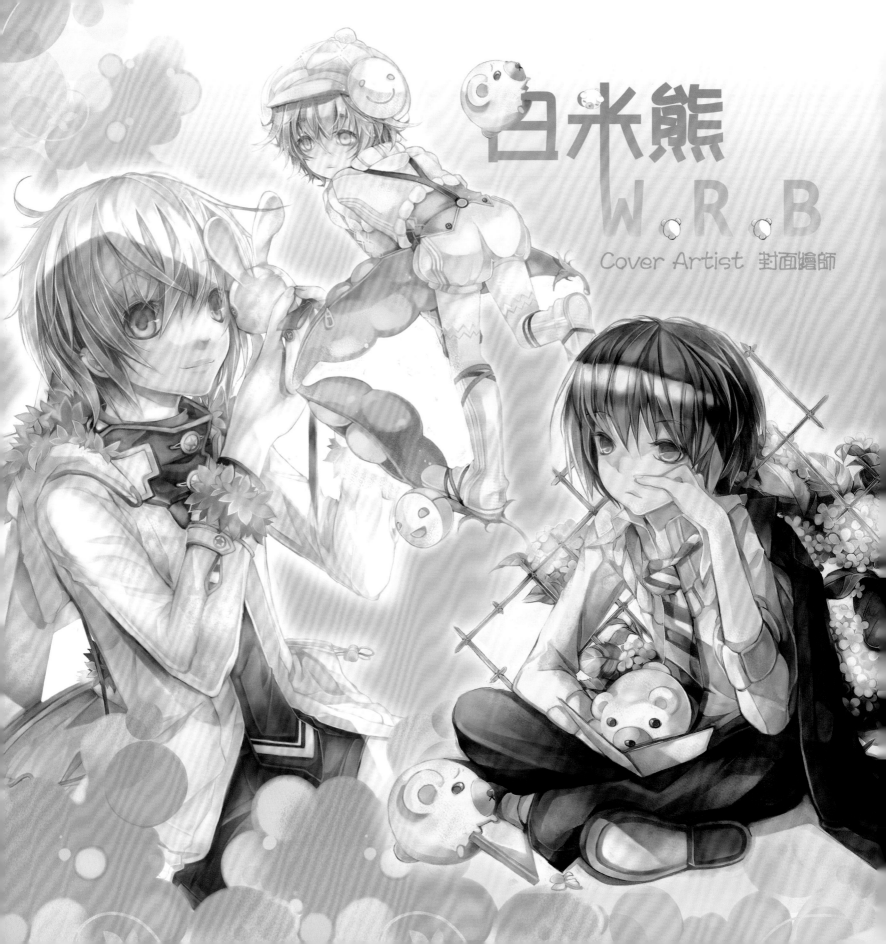

白米熊
W.R.B
Cover Artist 封面繪師

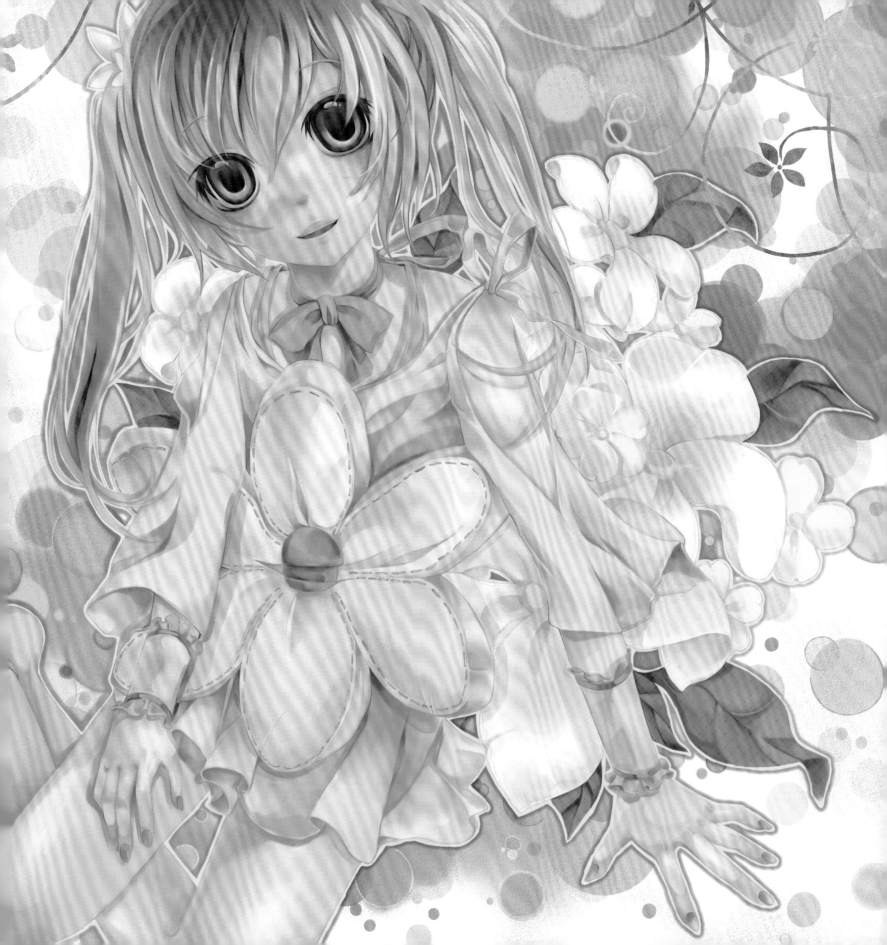

白米熊
W.R.B

清新自然的小小世界

茉貓貓〜暑假時期幫朋友畫的茶犬擬人本插花圖，這隻屬於茶犬系列裡面的花貓（茉莉花），因為是朋友想出來的擬人，所以服裝是她想的，只負責畫二創。

原來天分就是這麼一回事…

Cmaz在過去五期當中，專訪了不少以商業藝術為導向的專業繪師們，例如風格工整的Krenz、中國風味濃厚的Lozia、言情豔麗的Shawli、富有意境的Aoin、華麗可愛的SANA.C等等。而這次，Cmaz要以完全不同的角度出發，跟讀著們分享一個小小的、充滿夢與理想的故事。

第一次接觸到白米熊（WRB）是在Cmaz第四期的繪師發表，當時引起小編注意的，除了白米熊本身的風格以外，就是一整篇落～落～長～的自我簡介以及圖說，大部分在Cmaz發表的繪師對於手寫文字的部分都是感到非常痛苦的，似乎寫十個字筆畫張圖還要來的困難，所以當小編看見這一長串文法奇特的簡介時，印象就十分深刻。

個人簡介

畢業 就讀學校：內湖高工畢業，德霖技術學院就讀中

是一隻常發生蠢事的白熊；除了畫圖以外的事情，記憶力都很差，因此路癡也很嚴重…；本身非常怕陌生人，最近在學著跟人們做朋友，如果不介意的話…請和我做朋友。

←白米熊

第四期登場的白米熊對於撰文有自己一定的邏輯，文法也很奇特，讓小編覺得非常有趣…

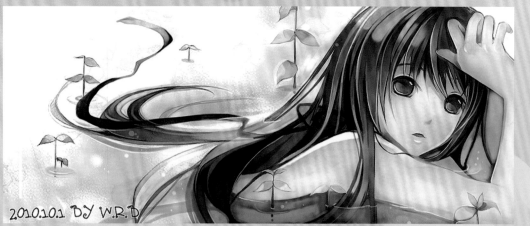

2010.10.1 BY W.R.B

聞香／只有想說....我想畫個在水中長頭髮的女孩子。

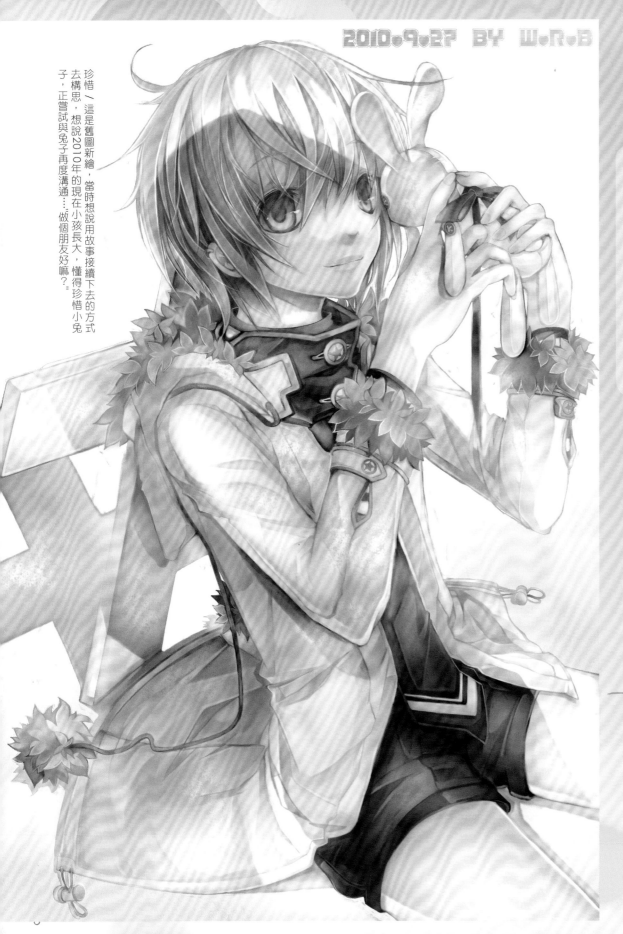

珍惜〜這是舊圖新繪，當時想說用故事接續下去的方式去構思，想說2010年的現在小孩長大，懂得珍惜小兔子，正嘗試與兔子再度溝通⋯做個朋友好嘛？⋯

繪圖經歷——啟蒙的開始

國中時看到班上同學常常在畫少女漫畫人物覺得很不可思議，國三快畢業前夕試著偷偷畫了一張藏在透明桌墊下，某天被她們問起後⋯被捉出來一起畫圖，第一張送圖的對象也是她們；算是畫圖中最快樂的時期，之後就身邊都少個伴了。

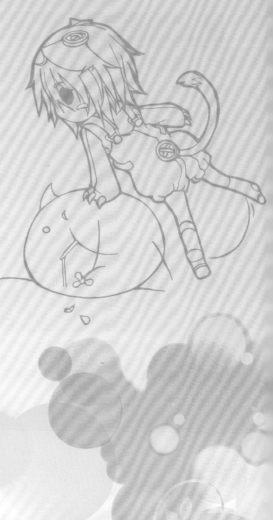

熊湯圓（上）

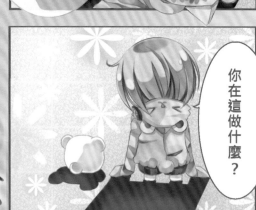

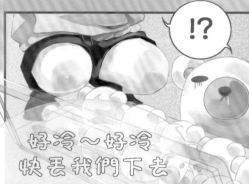

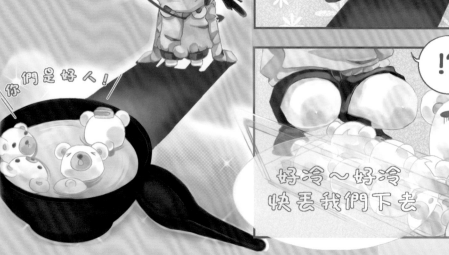

而在與白米熊進一步的接觸後，更發現原來她是一個相當平凡的學生，非但到大專院校前都不是非美術相關科系（高中職時為電子科），而且求學歷程當中，不但身邊缺少同好的支持與鼓勵，所讀的學校也都缺乏動漫相關的社，但是白米熊卻慢慢的在對自我的探索中，不斷培養自己對於畫圖這件事情也沒有中斷過，真是令小編大開了一番眼界。

談起創作，白米熊展現出一種喜悅的感覺，真心的認為能一直畫圖，就是一件非常快樂的事情，令讀者印象深刻的應該就是白米熊那神似透明水彩與水性色鉛筆調性的上色吧，而除了早期部分的線稿是手繪的以外，白米熊近期的創作已經全部改成使用OC以及SAI，手上非常可愛也非常寶貝的繪圖版，也默默的陪伴了白米熊三年的時光，相信白米熊獨樹一格的清新創作，一定能帶給臺灣ACG界一個正面的刺激。而即將畢業的白米熊，對於未來的規畫將會如何呢？相信喜歡白米熊的讀者們，應該可以稍稍期待一下，現在，就讓Cmaz揭露白米熊內心的世界吧！

繪圖經歷—學習的過程(1)

進入高職後一股腦的都只有畫圖，那時不知不覺養成習慣每隔1~2個月就會請哥哥幫忙看看作品有哪些缺失，下個月就會以改善那些缺失為目標努力；會把作品依照年月日順序排好放在冊子，也是剛開始畫圖哥哥大人給的建議，讓我的成長史非常齊全；認識飼主大人讓我的高職繪圖分享一點都不會寂寞，自己的熊人型小物也是這時期創造的，為了能和幫飼主大人畫得小物一起玩；某天和飼主大人出去玩意外胡亂買到代針筆，而我一直以為它只是一枝不怎麼會褪色很貴的黑筆，開始學著將圖上線塗黑…還拿細細的代針筆在那塗；升高三的時候哥哥某次評完圖後跟我說「他差不多大概能給的意見已經不多，恭喜我畢業了」，在莫名其妙獲得熊哥哥大人的畢業證書以及被朋友笑說「是色盲，配色有問題，一輩子會活在黑白世界的熊」。

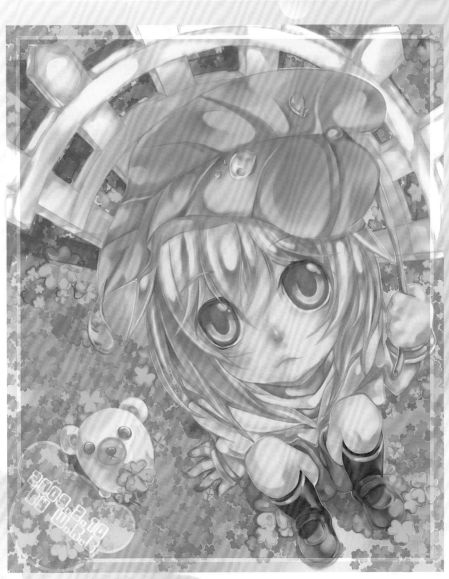

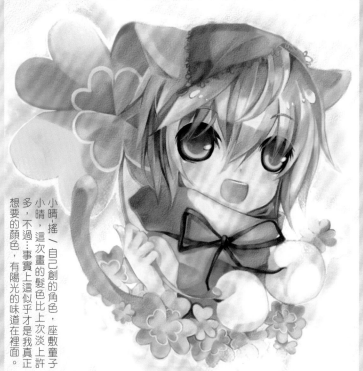

小晴·搖＼自己創的角色，座敷童子小晴，這次畫的髮色比上次淡上許多，不過…事實上這似乎才是我真正想要的顏色，有陽光的味道在裡面。

酢醬草田／可能因為剛好還在放假，有比較多時間可以讓我在後面的酢醬草田慢慢下工夫去畫它，以及調整顏色,衣服的部分因為自己第一次顏色上的不好…全部重新上色過；水滴是我頭一次畫的…東西；畫面上則是我的熊型和人型版。

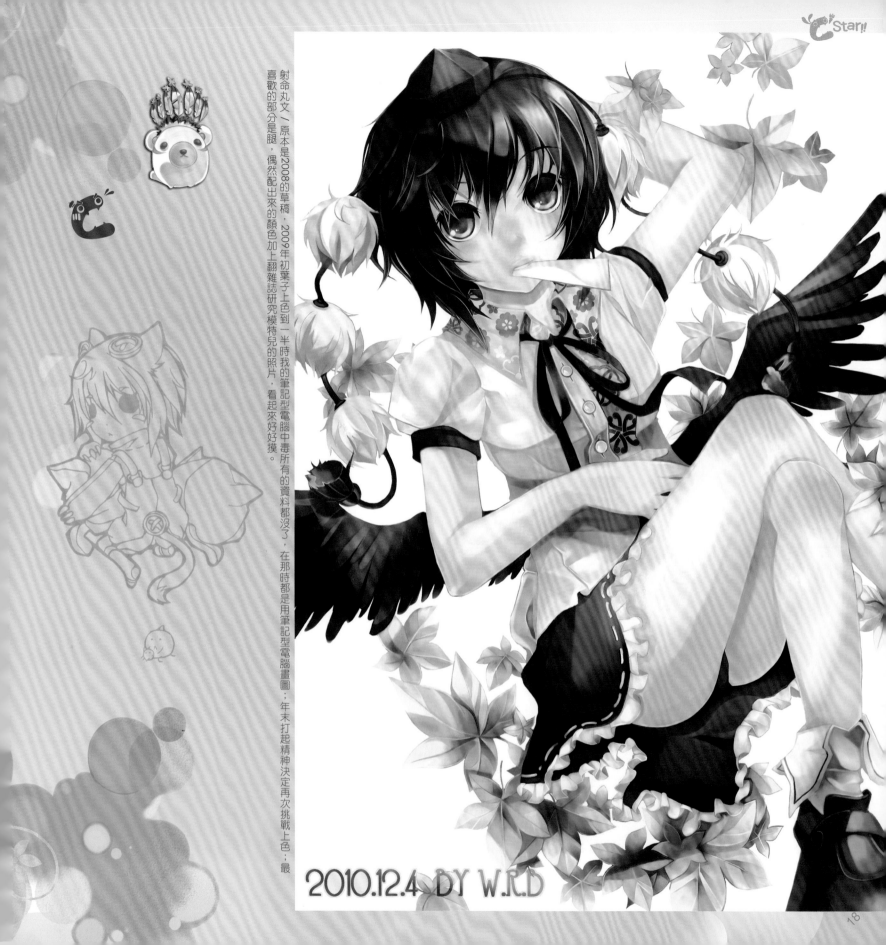

射命丸文＼原本是2008的草稿，2009年初葉子上色到一半時我的筆記型電腦中毒所有的資料都沒了，在那時都是用筆記型電腦畫圖，年末打起精神決定再次挑戰上色，最喜歡的部分是腿，偶然配出來的顏色加上翻雜誌研究模特兒的照片，看起來好好摸。

2010.12.4 BY W.R.D

熊湯圓(下)

啊啊...
牠們好像走了耶!
我們把碗收起來吧!

裡面好像有東西?

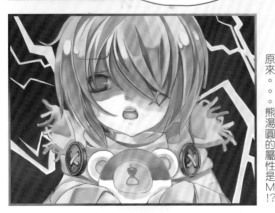

討厭啦!!人家都被你看光了
不過沒關係...
只要你吃了人家,人家就是你的人了

嚇死了...超害羞的

原來....熊湯圓的屬性是M!?

雖然以熊為筆名的人並不少,可是前面的白米是甚麼意思呢?

其實那是指白米顏色的熊?(原來不是愛吃白米的熊),幫我取這綽號的是某位高職同學,說真的...從小到大第一次被人取綽號還變開心的,雖然當時被對方一口咬定就這名字時有點錯愕,辦KUSO時想說大概只會有高職朋友會加入(所以就用了(這個筆名)。

白米熊現在就讀德霖技術學院,是甚麼科系呢?今年要畢業嗎?

空間設計系,對阿!今年畢業。

在學校內有參加任何繪圖相關的社團嗎?

沒有...不知為何都遇不到有漫研社的學校。

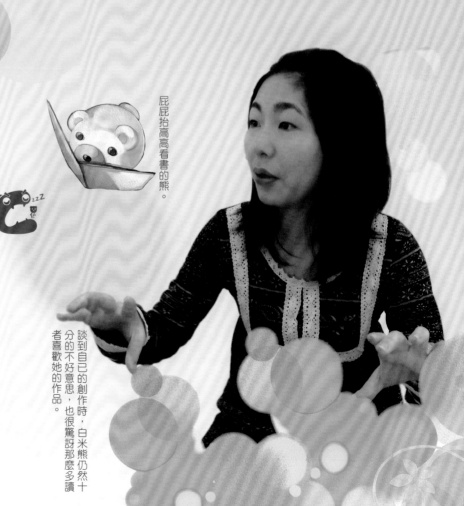

屁屁抬高高看書的熊。

談到自己的創作時,白米熊仍然十分的不好意思,也很驚訝那麼多讀者喜歡她的作品。

熊糯米粽 – 端午節特別篇

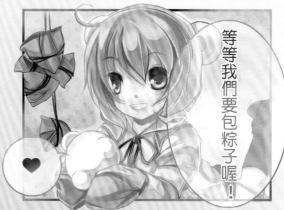

等等我們要包粽子喔！

偏偏...

遇到困難

好久不見~

米兄...你怎麼在這..?

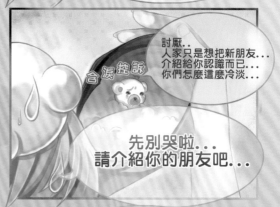

討厭...
人家只是想把新朋友...
介紹給你認識而已...
你們怎麼這麼冷淡...

含淚控訴

先別哭啦...
請介紹你的朋友吧...

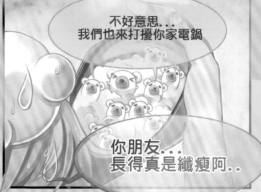

不好意思...
我們也來打擾你家電鍋

你朋友...
長得真是纖瘦阿..

自己對於插畫這件事情是抱著甚麼樣的心情在持續著創作呢？

今天有好多時間可以畫圖，好幸福；有人看自己的作品，今天也好開心；貼圖的地方有人給我評圖，今天好幸運；大概就是這樣度過每一天的。沒有畫圖時間大部分是在想自己該改進哪些部分，上次給予指教的人們是說的哪些不足，下次我想要（畫出）怎樣的作品。

家人對於ACG插畫這件事情的抱持的態度如何？

娘和哥哥其實都不曾反對過，只因為家裡的關係原本從大一開始應該寒暑假要打工的，可是卻一直遲遲不敢坦白說出自己的想法，總覺得這樣的自己會不會太任性沒考慮到家裡，就變成每次娘在問找打工時都裝傻等等假期結束過去。直到大二娘頻繁詢問才鼓起勇氣透露我想專心畫圖的想法；沒想到娘很認真的要求我必須正式開口，再跟她解釋一遍我想認真畫圖這件事情，雖然當時感到很不好意思，回想起來卻很感謝娘當時的舉動，可能因為這樣自己才有想展現的「自己」的勇氣吧！不然我對於比賽或是投稿從小都感到很害怕。

白米熊非常寶貝她陪伴三年的的繪圖版，不但有貼上保護套，在保護套下還有一張非常可愛的圖。

沒看過米阿？

所謂的的誤交損友....

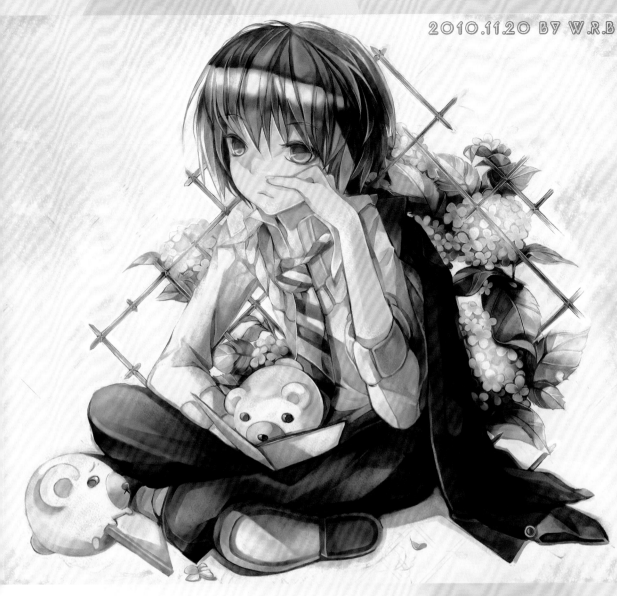

2010.11.20 BY W.R.B

等候／下一位…請排隊，當時只是想試著做一個故事畫面的呈現，不知該說這張是一個怎樣的作品，自己蠻喜歡把屁屁抬高高看書的熊。

有沒有甚麼前輩對於白米熊的創作有莫大深遠影響的？

這個我沒有的說。

所以說白米熊的創作是早上醒來，忽然有個靈感就覺得，今天我要畫甚麼了嗎？

哈哈哈，對！差不多就是這種感覺。

白米熊的作品風格非常的輕柔，所使用的繪圖媒材是甚麼？

草稿是OC，上色是用SAI。

所以這種手繪的感覺是特意將以往的經驗融和進去的嗎？

疑？只是覺得應該也可以這樣畫所以…沒有想太多。

在第四期的自我簡介當中，哥哥大人、飼主大人是誰呢？

哥哥大人就是我的兄長，飼主大人是高職認識的朋友，很多方面來說我常常給她添麻煩，她在後面幫我收爛攤子……

繪圖經歷 — 學習的過程 (2)

將存了半年的零用錢拿去買繪圖板，開始學會怎麼在網路上分享作品；剛開始分享的地方是模擬自繪貼圖區和冒險者天堂，那時在冒天獲得某個人給的兩次完整評圖，讓我受益良多；高職畢業後又將存一年多的零用錢拿去買大的繪圖板，在繪圖聊天室打混一陣子，學會與其用材質、筆刷、特效，能有辦法自己畫出來才會和人物更融合，這之間除了手繪就是圖，到大1下才又開始將主要重心放回電腦繪圖；之後過沒幾個月認識老爺才學會以前一直不知道很多該注意的部分，各方面受她照顧很多；以及哥哥大人特地幫熊將他的巴哈姆特帳號手機認證讓熊貼圖，讓熊多了一個能蒐集大家感想的地方；大約就這樣，只能說…我一直受到很多人的照顧，謝謝曾經給過熊作品感想的朋友們！

能收到大家的評語，能依然畫圖下去的日子就好開心了。

歡迎再來！

娘親、哥哥大人、飼主大人請等您家小熊凱旋而歸！

ㄷ 有出過同人本嗎？對於同人場的參與度高嗎？

大一的時候曾經出過一次充滿黑歷史的圖本，很感謝當時願意買的人們以及讓我寄攤的人

這個部份我沒有特別想過，感覺自己能力上很多不足，其實沒什麼勇氣出阿！

ㄷ 其實無論男性或女性讀者，對於白米熊的作品都相當的喜歡，自己有感覺到這個現象嗎？

咦？對不起…我真的沒發覺到。

ㄷ 有對讀者喜歡妳的圖這件事情，感到非常開心嗎？

真的很受寵若驚，只要有人願意看我的圖我就很開心了。

物安

熊米

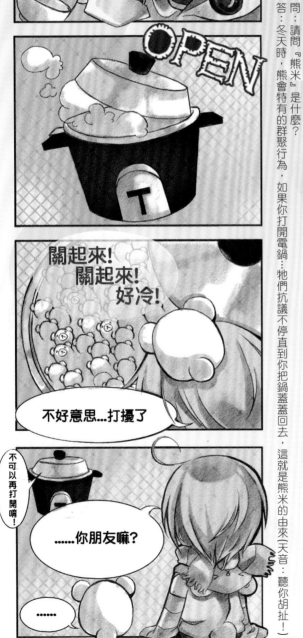

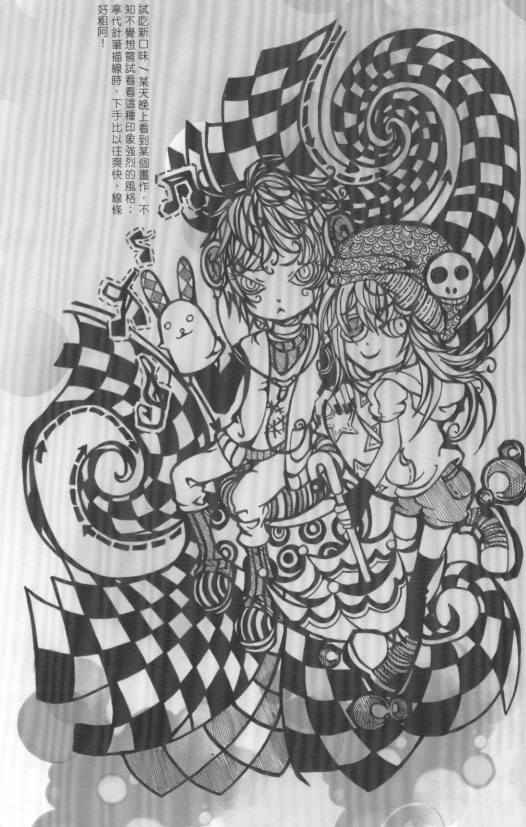

問::請問『熊米』是什麼?
答::冬天時，熊會特有的群聚行為，如果你打開電鍋...牠們抗議不停直到你把鍋蓋蓋回去，這就是熊米的由來(天音:聽你胡扯!)

試吃新口味～某天晚上看到某個畫作，不知不覺想嘗試看看這種印象強烈的風格；拿代針筆描線時，下手比以往爽快，線條好粗阿！

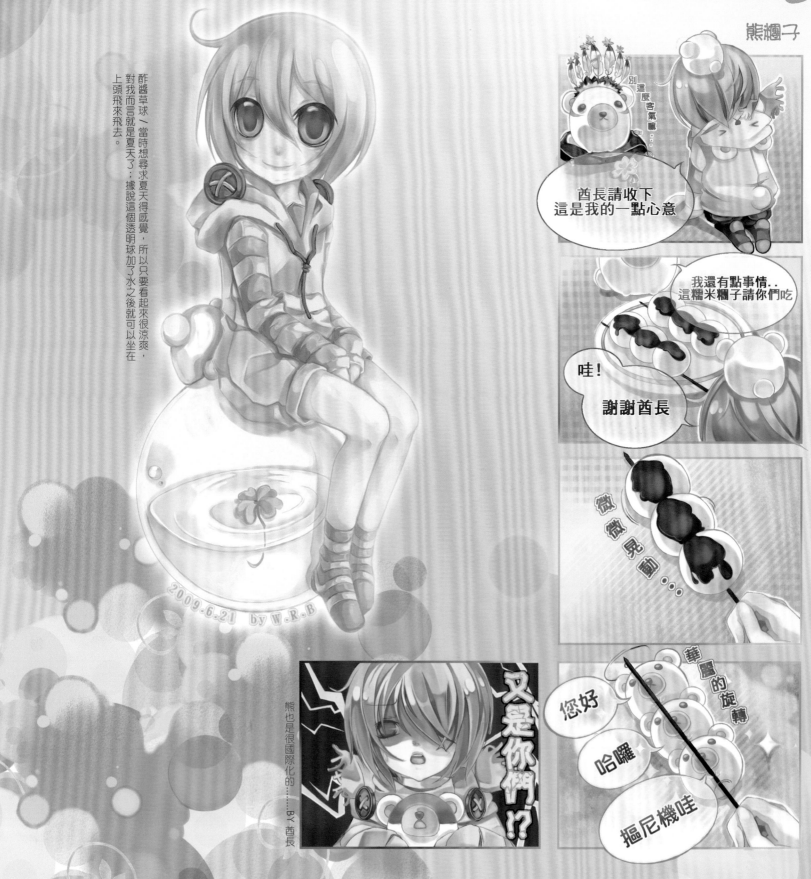

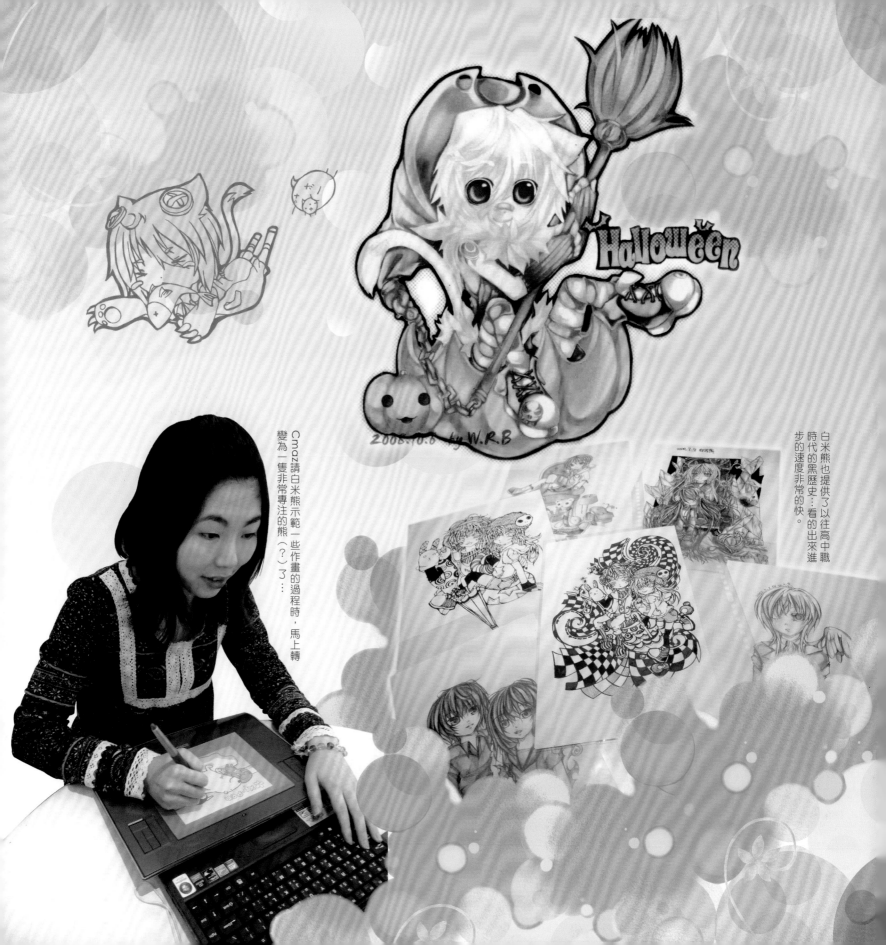

Halloween

2008.10.6 by W.R.B

Cmaz請白米熊示範一些作畫的過程時，馬上轉
變為一隻非常專注的熊（？）了…

白米熊也提供了以往高中職
時代的黑歷史…看的出來進
步的速度非常的快。

2010.8.5 BY W.R.B

除了在巴哈的畫廊發表作品以外，還有在甚麼地方能看到白米熊的活躍呢？

鮮網，創作革命，鮮網每個禮拜會去貼圖一次，創作革命大概半年一次。

對於未來的規劃有甚麼具體的目標嗎？

目前暫時打算畢業後在建築事務工作，然後兼差畫圖鍛鍊自己。

所以不會將插畫當做職業上的考量囉？

暫時沒有這個想法⋯可能以後畫圖快一點的時候比較有可能吧（笑），我現在畫一張圖都可以拖到兩三個月，這應該沒辦法應付商業的需求。

最後給讀者們一些話吧。

如果有理想，可以的話試著和父母坐下來好好談談，雖然結果不一定能如自己所願，但是能試著與人溝通也是一種學習，未來要走的道路絕對是比現在阻止的父母還要更有挑戰性，我是這樣想啦⋯

將過去的草稿集結成冊，以一個繪圖七年的人來說並不算多，果然是因為畫圖真的很慢吧⋯

豌豆／由於長時間和兄弟姊妹住在豆莢裡，鮮少與人互動，因此不擅長表現出情緒，所以身上都會帶著表情面具，依照心情替換，身材較嬌小，小時候常常不小心被擠出豆莢，長大之後也常常從湯匙上，餐盤上滾出去，以上是對他的設定。

DATA HOLDER

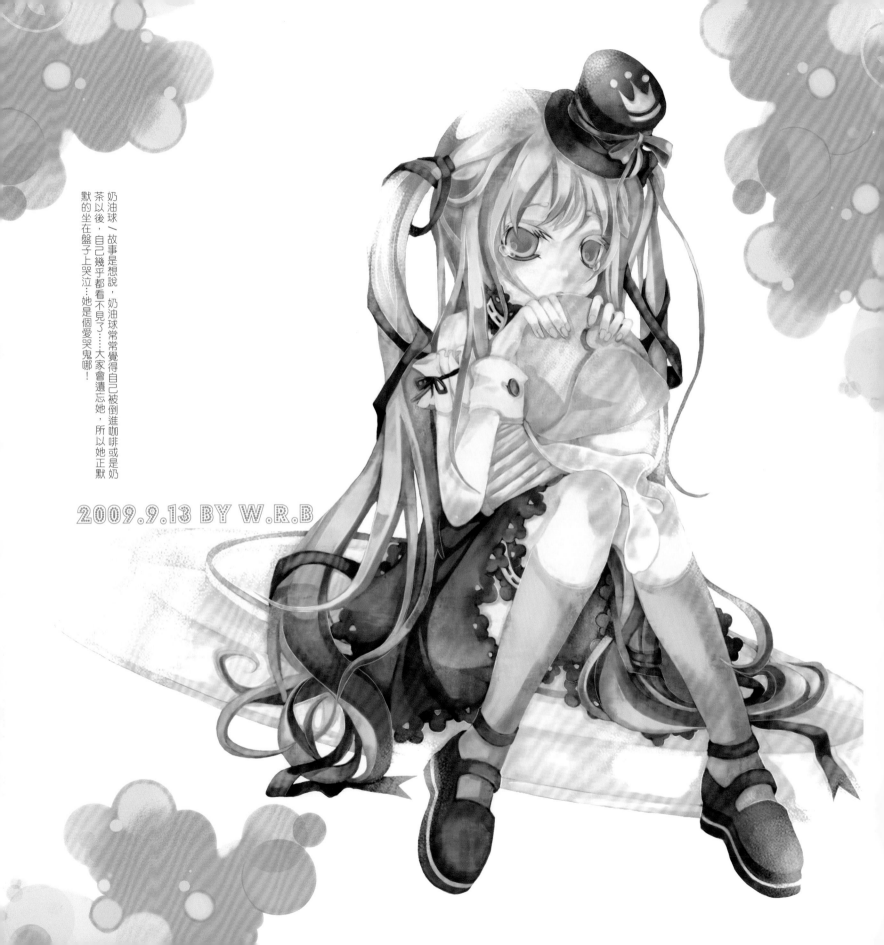

奶油球＼故事是想說，奶油球常常覺得自己被倒進咖啡或是奶茶以後，自己幾乎都看不見了⋯⋯大家會遺忘她，所以她正默默的坐在盤子上哭泣⋯她是個愛哭鬼哪！

2009.9.13 BY W.R.B

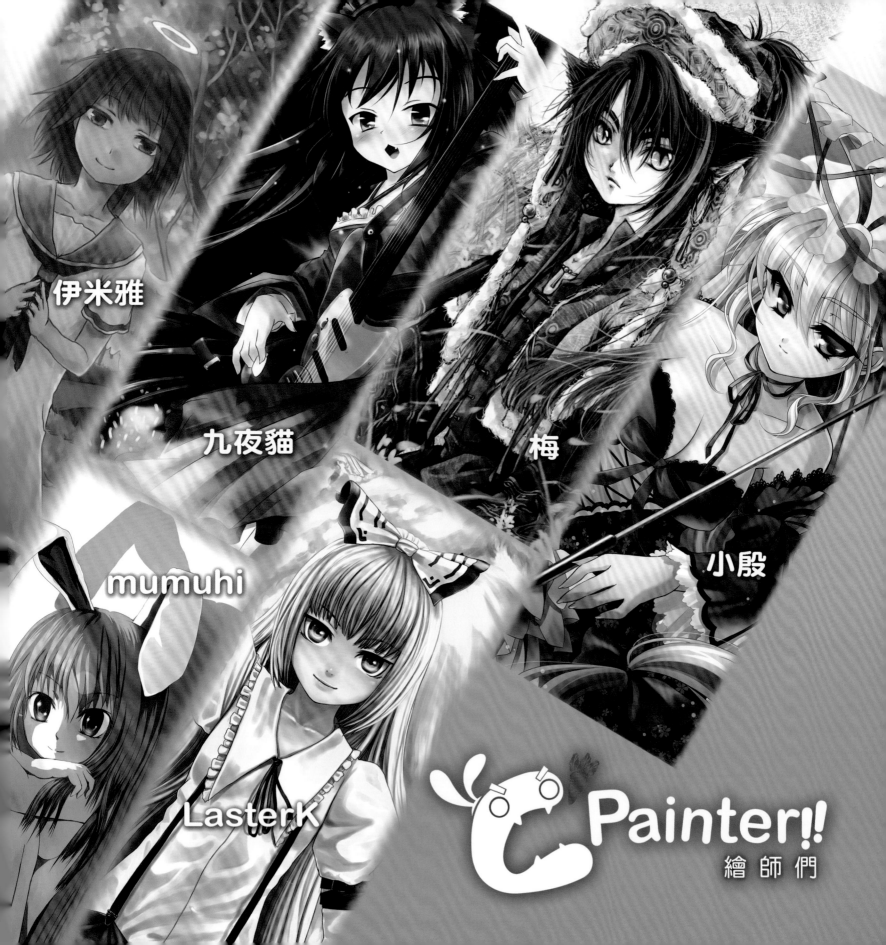

伊米雅

九夜貓

梅

小殷

mumuhi

LasterK

Painter!!
繪師們

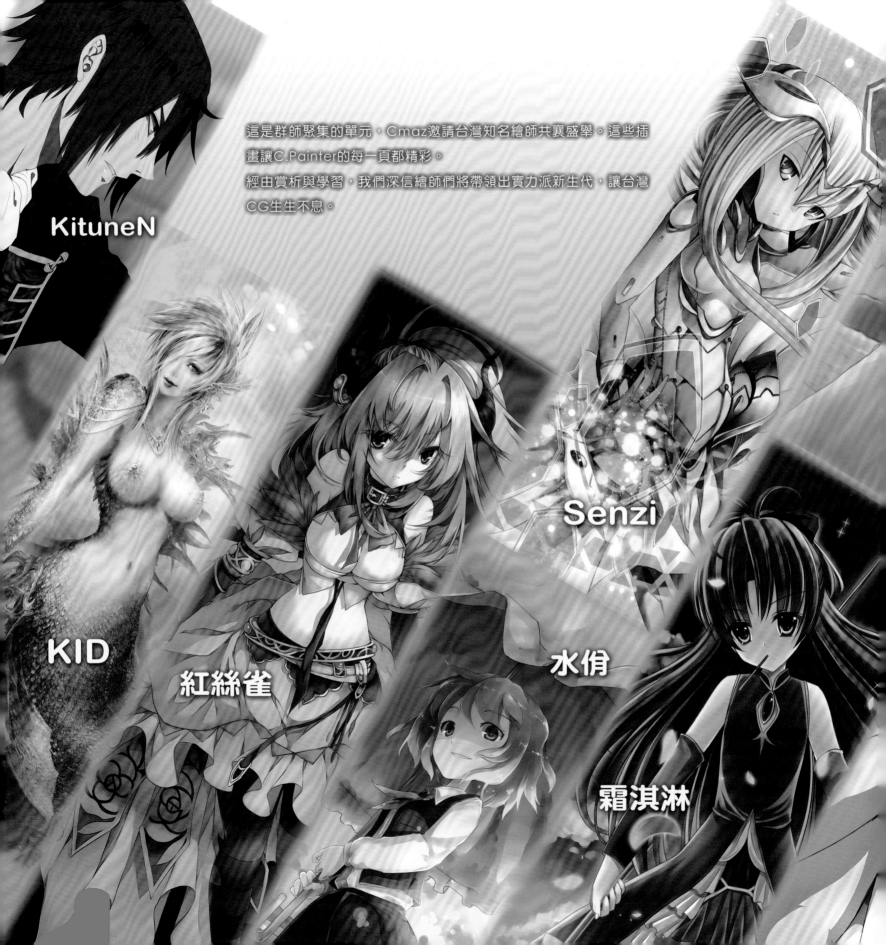

這是群師聚集的單元，Cmaz邀請台灣知名繪師共襄盛舉。這些插畫讓C.Painter的每一頁都精彩。

經由賞析與學習，我們深信繪師們將帶領出實力派新生代，讓台灣CG生生不息。

KituneN

Senzi

KID

紅絲雀

水佾

霜淇淋

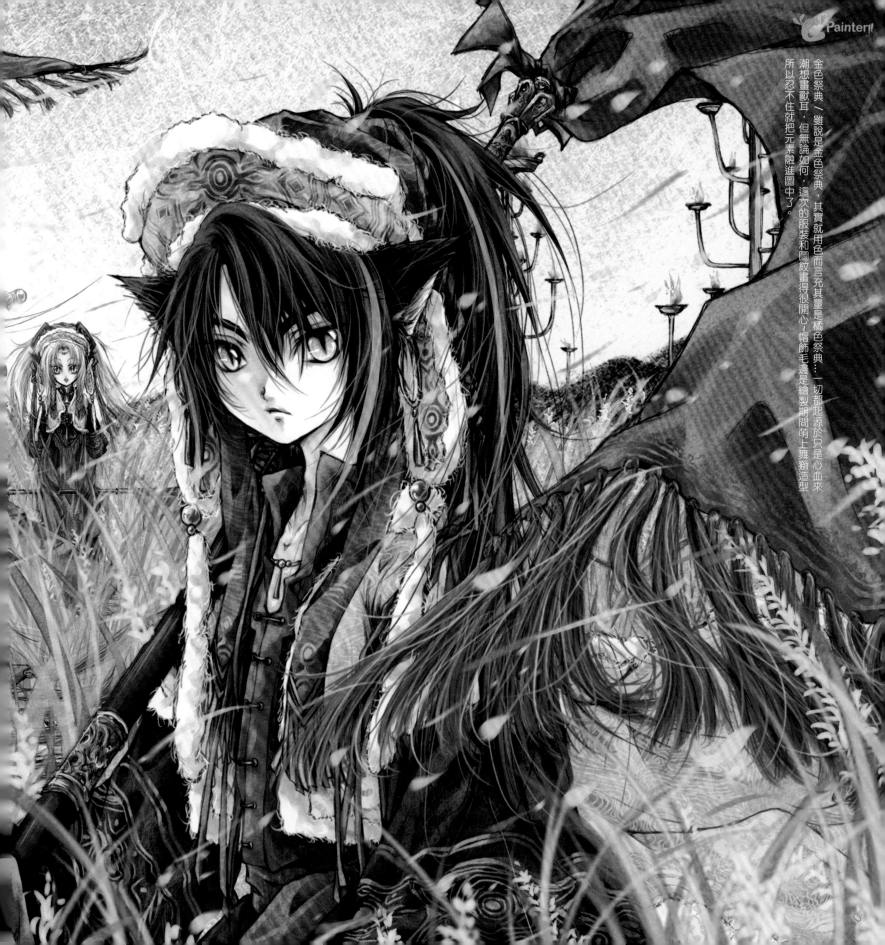

金色祭典／雖說是金色祭典，其實就用色而言充其量是橘色祭典…一切都起源於只是心血來潮想畫獸耳，但無論如何，這次的服裝和圖紋畫得很開心，帽飾毛邊是繪製期間萌上舞獅造型，所以忍不住就把元素融進圖中了。

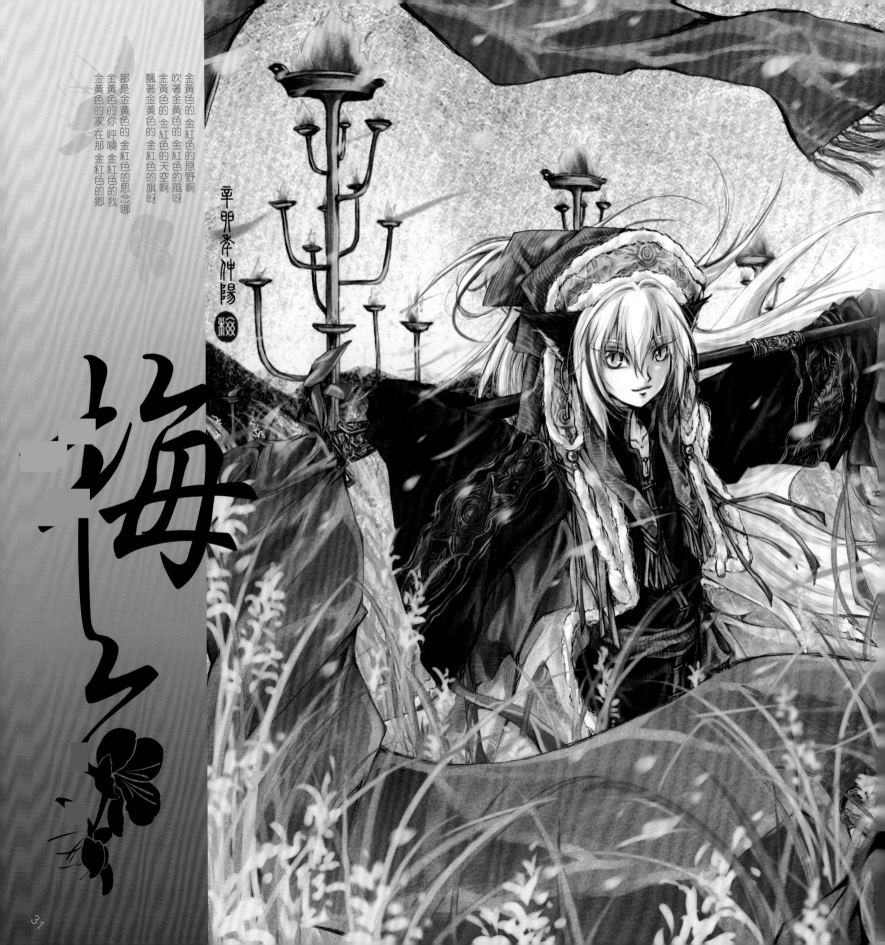

-TwiEcho　雙重的合聲、雙重的回音。將你與我的歌，獻給風與山、獻給天與地－
獻歌／這是一個關於巡迴各地將各部落歷史紀錄並傳唱的存音人們的故事。繪製時腦中浮現的畫面是青藏高原之類的，所以忍不住畫上了飛揚的旗幟。
能夠在遠闊的天地間盡情歌唱一定是很讓人心情舒暢的事吧～

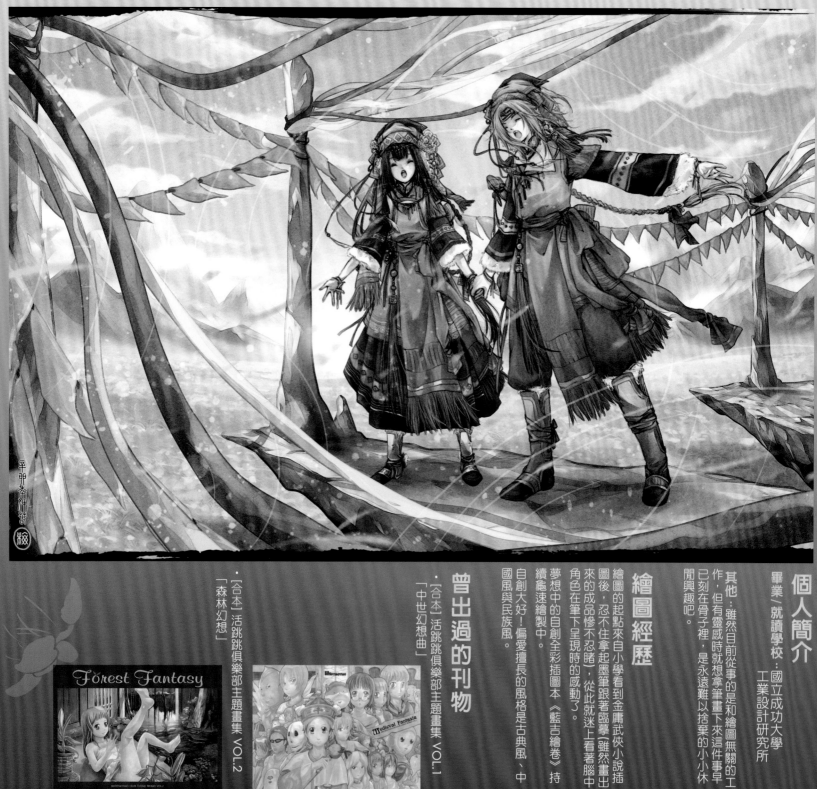

個人簡介

畢業／就讀學校：國立成功大學
工業設計研究所

其他：雖然目前從事的是和繪圖無關的工作，但有靈感時就想拿筆畫下來這件事早已刻在骨子裡，是永遠難以捨棄的小小休閒興趣吧。

繪圖經歷

繪圖的起點來自小學看到金庸武俠小說插圖後，忍不住拿起墨筆跟著臨摹（雖然畫出來的成品慘不忍睹），從此就迷上看著腦中角色在筆下呈現時的感動了。

夢想中的自創全彩插圖本《藍吉繪卷》持續龜速繪製中。

自創大好！偏愛擅長的風格是古典風、中國風與民族風。

曾出過的刊物

・[合本] 活跳跳俱樂部主題畫集 VOL.2
「森林幻想」

・[合本] 活跳跳俱樂部主題畫集 VOL.1
「中世幻想曲」

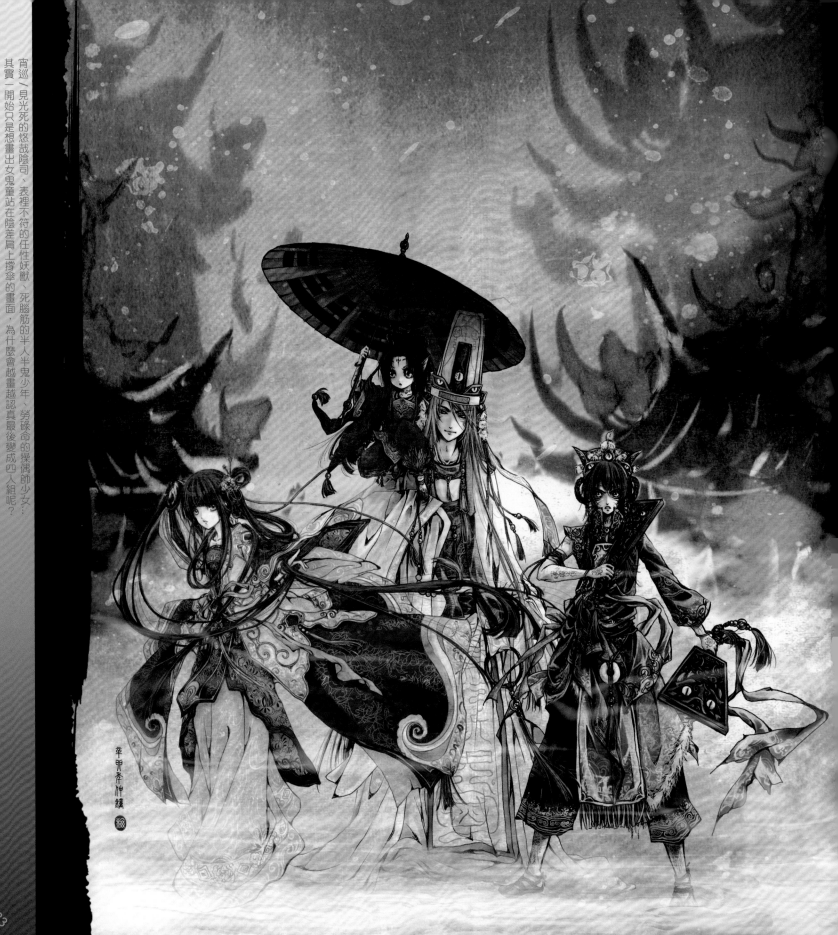

宵巡／見光死的悠哉陰司、表裡不符的任性妖獸、死腦筋的半人半鬼少年、勞碌命的操偶師少女⋯⋯其實一開始只是想畫出女鬼童站在陰差肩上撐傘的畫面，為什麼會越畫越認真最後變成四人組呢？

辛卯年新春賀圖 / 想到新年就會想到喜氣洋洋的大紅色，想到大紅色就會想到總是一身紅的瓏珺。這也是為什麼明明是兔年賀圖，畫面上沒兔子而是跑出龍女一隻的原因。反正能用上滿滿的紅色我已心滿意足。然後我近來越來越難畫出少女的感覺了呢…尤其每次畫著正裝時的瓏珺，都會有種莫名的殺氣(汗)

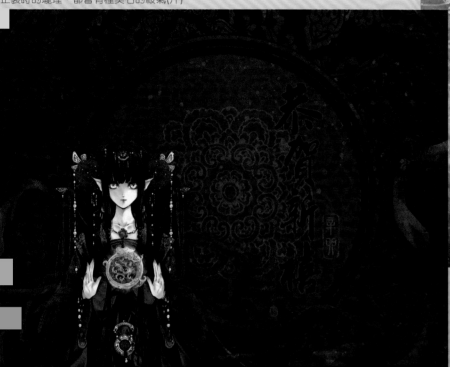

水月 / 總是會讓人不自覺陷入刻圖修羅場的海龍后…
能挑戰紫色系的人物還挺有趣的～ 我個人很喜歡畫瑤瑛姬的頭髮和眼睛。至於每次畫完頭飾後我的體力也幾乎歸零了這點，就當是考驗耐性吧。
另外一直都很想來試試看在海龍宮內的水中月場景，只是畫出來和我想像中還是有些差距就是。

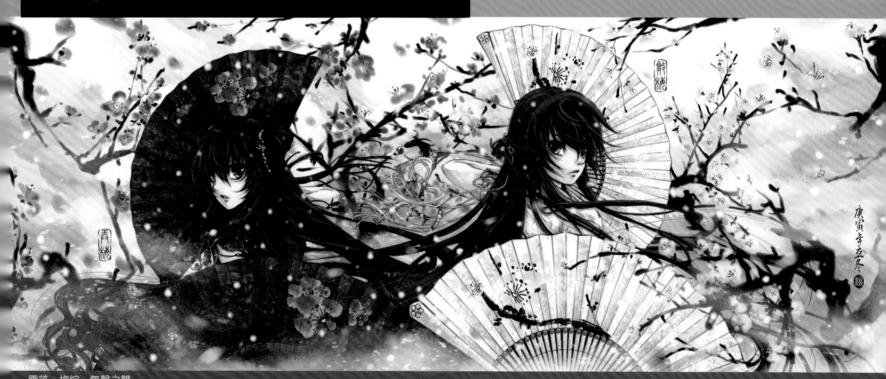

-雪落‧梅綻　無聲之舞-
綻雪 / 畫紅梅畫到一半突然也想畫白梅，紅白黑的用色畫得好開心! 這次自討苦吃地把黑長髮、流蘇等個人喜好元素都塞了進去，只是扇子加上去後才發現把畫了很久的飄飄長髮遮掉了一半以上(默)。要是日後能把梅花畫得更蒼勁就好了～

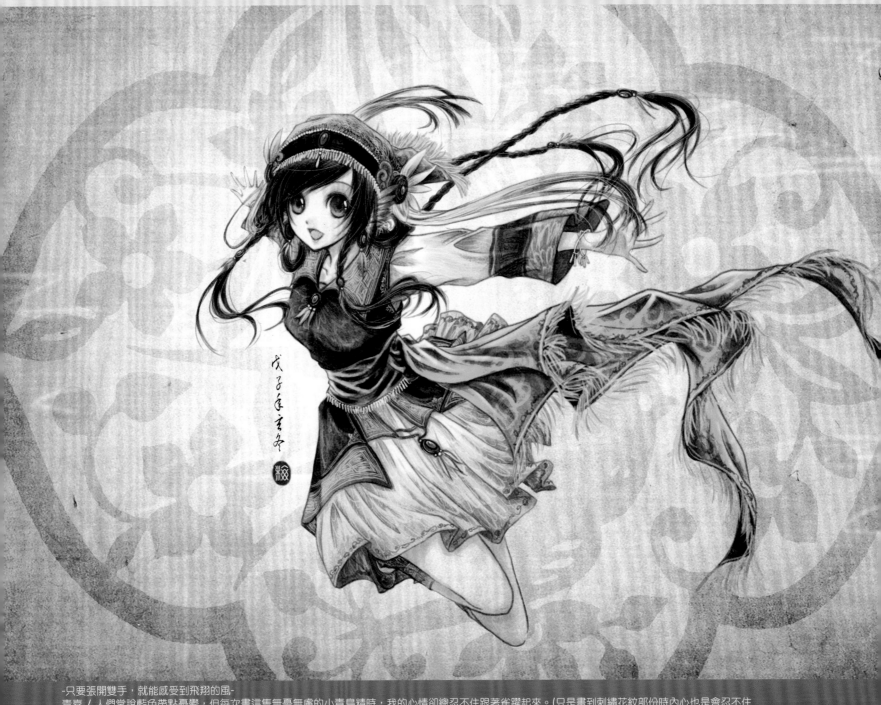

-只要張開雙手，就能感受到飛翔的風-
青喜／人們常說藍色帶點憂鬱，但每次畫這隻無憂無慮的小青鳥精時，我的心情卻總忍不住跟著雀躍起來。(只是畫到刺繡花紋部份時內心也是會忍不住
哀嚎一下...)　另外雖說是青鳥精，在造型設計上的靈感卻絕大多數來自台灣藍鵲。

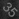

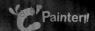

NnCat
九夜貓

紅世戰鬥／發現自己對戰鬥系構圖比較有感覺，以自己最熟悉的角色夏娜練習畫出有魄力的構圖，一度想要在畫面右上角加入怪物的背影，但是由於繪製背影難度太高，加上空間不夠，所以最後放棄…如果有加入的話應該會使整體構圖更完整。在這張構圖初次引用了氣勢線，加入前面風的線條後，成功表現出踏地迴旋斬擊的動感。

個人簡介

畢業/就讀學校：國立高雄大學-電機工程學系
曾參與的社團：飛雪吹櫻、夢之翼
喜歡日本動漫、遊戲，喜歡可愛的小動物，像是貓、狐、虎、龍之類的
想挑戰更高難度的作畫方式，希望自己能夠超越自己。

繪圖經歷

在老弟的邀請下去參觀FF同人展，受到展場氣氛的衝擊，加上自己對ACG的熱誠，決定踏入CG電繪的世界。

自己去報名聯成電腦的繪圖課程，由於小時候有學過素描、水彩，所以在電繪方面上手的很快，老師親切的講解也讓我收穫良多。初次接觸的電繪軟體為painter 9.5，之後搭配Photoshop、Illustrator，加上參考自己喜歡的繪師作品，持續讓自己在創作過程中學習。

希望能成為職業畫師，能夠靠美術為生。

希望能夠達到CHuN等專業繪師的水準，繪製漫畫反攻日本XD？

由於自己也喜歡遊戲，希望未來能構組一個團隊

開發出不輸SQUARE SOFT的遊戲。

其他資訊

曾出過的刊物：FF14 香辛狼語
FF15 蒼炎飛雪
FF16 ABAS
FF17 我的貓貓哪有那麼可愛

為自己社團發聲：歡迎大家來網站、攤位逛逛 XD
http://blog.yam.com/logia

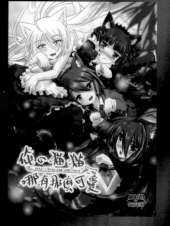

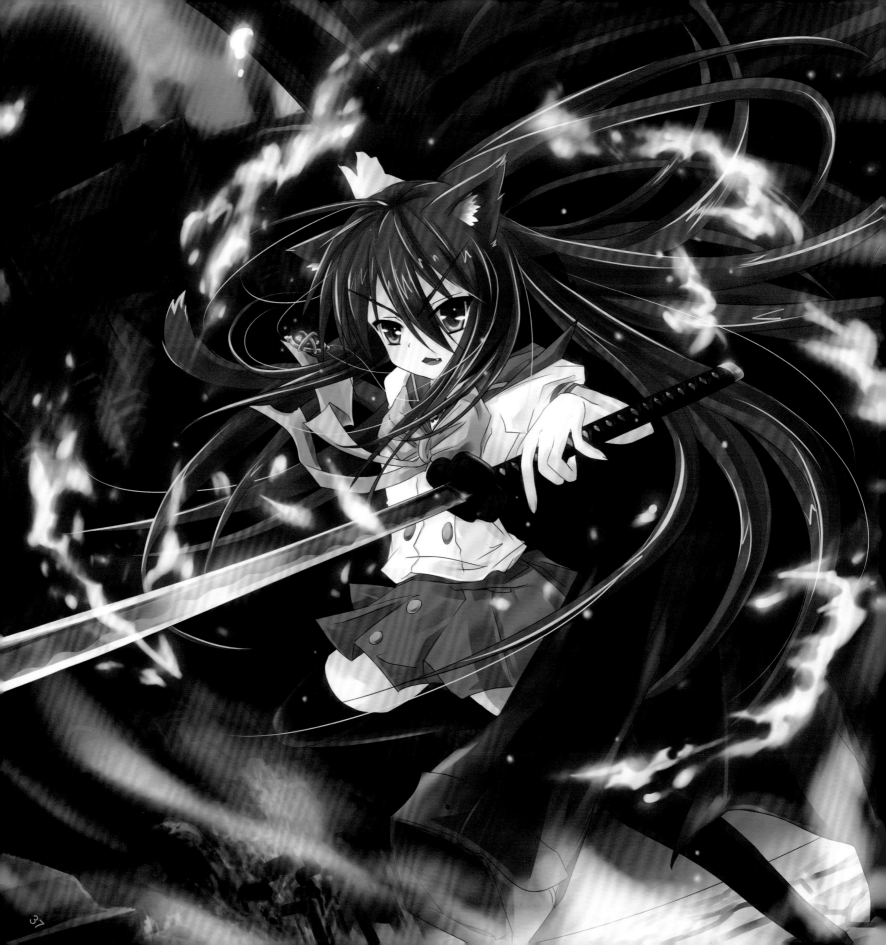

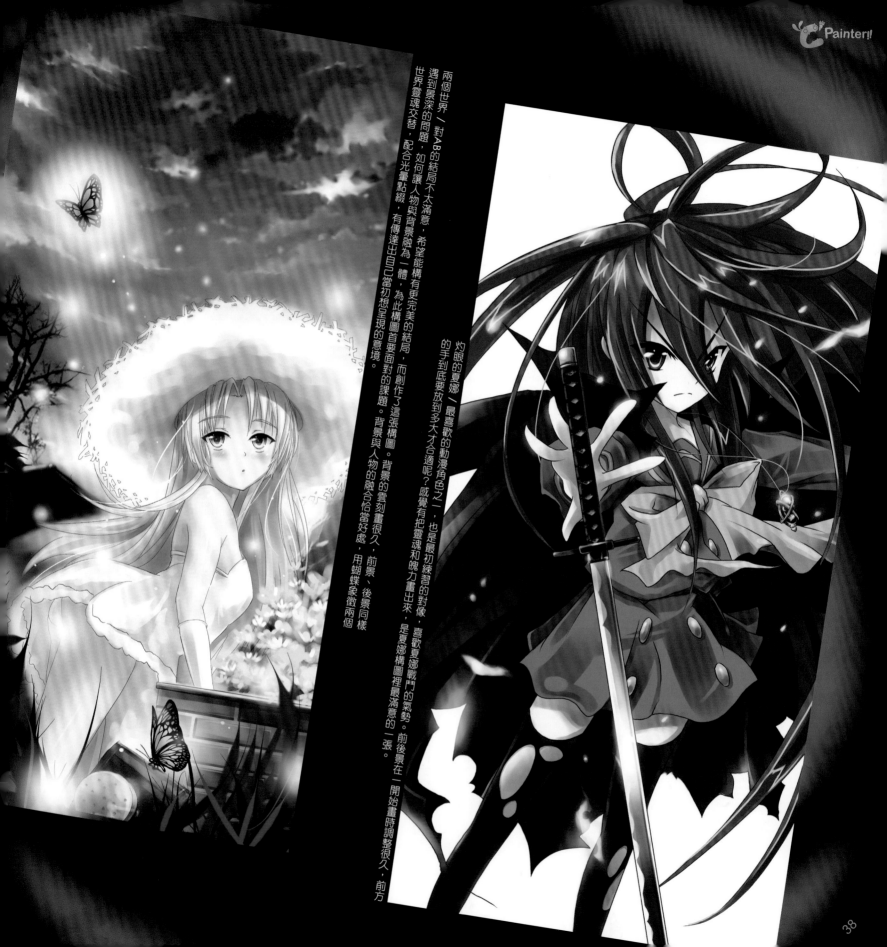

兩個世界／對AB的結局不太滿意，希望能構有更完美的結局，如何讓人物與背景融為一體，為此構圖首要面對的課題。背景與人物的融合恰當好處，前景、後景同樣用蝴蝶象徵兩個世界靈魂交替，配合光暈點綴，有傳達出自己當初想呈現的意境。背景的雲刻畫很久，而創作了這張構圖，遇到景深的問題，用蝴蝶象徵兩個

灼眼的夏娜／最喜歡的動漫角色之一，也是最初練習的對象，喜歡夏娜戰鬥的氣勢，是夏娜構圖裡最滿意的一張。前後景在一開始畫時調整很久，前方的手到底要放到多大才合適呢？感覺有把靈魂和魄力畫出來，是夏娜構圖裡最滿意的一張。前後景在一開始畫時調整很久，前方

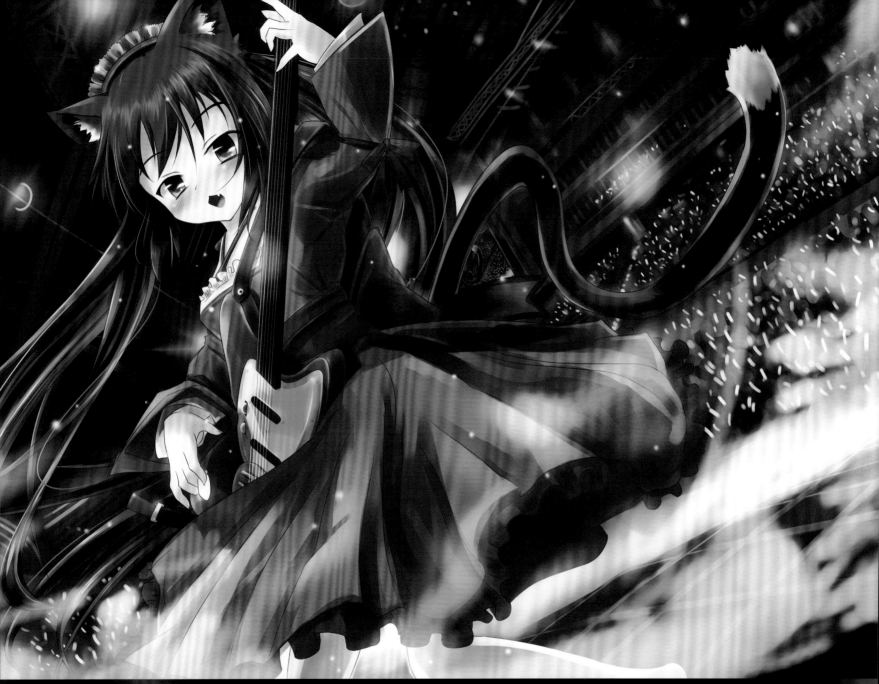

武道館之夢／K-ON是一部很棒的作品，在動畫中社團的五人希望將來能夠一同前往音樂界的世界舞台『武道館』演出，想畫出實現夢想的那一刻。一樣是大背景的問題，想呈現出人很多又聲光效果十足的感覺，不過要畫的東西真的很多，背景的燈光、鋼架、螢光棒、投影螢幕、建築等等，要逐一將細節刻畫出來還真的需要花不少時間呢。環境的營造方面覺得還不錯，舞台乾冰效果與背後人群的螢光棒，把演唱會的氣氛營造出來。

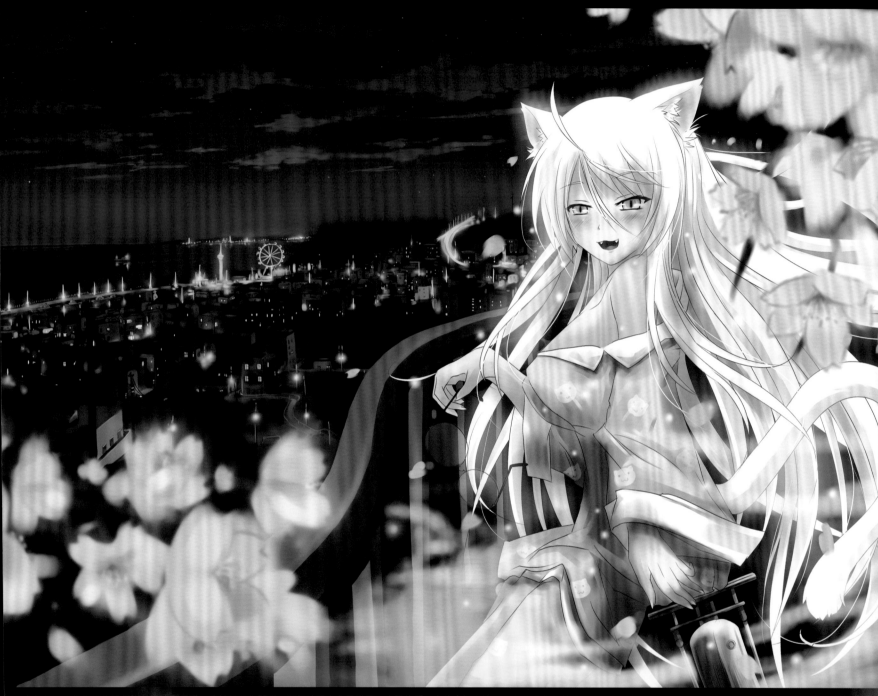

城市夜景／化物語的翼貓篇，翼貓很可愛，單純想要化翼貓，順便練習大背景構圖。夜景的房子真的會把人搞死，光處理背景就花了我一整天的時間，一開始房子怎麼畫怎麼怪，完全不知道要如何下手。最後還是成功的把背景花出來了，而且效果還不錯，而且透過繪製這張圖，也讓自己有了畫城市夜景的經驗。

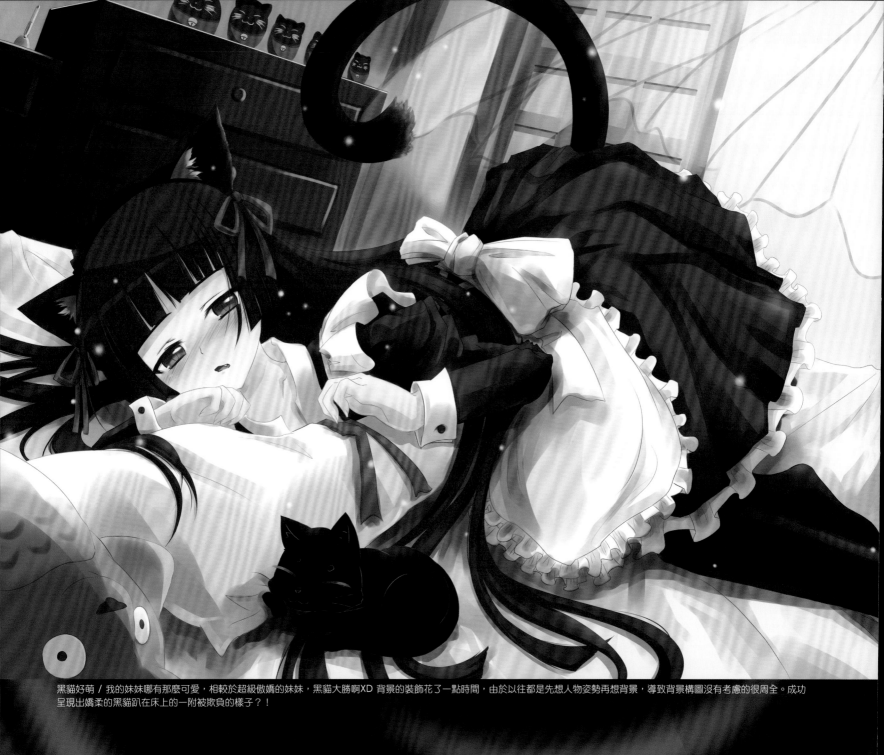

黑貓好萌 / 我的妹妹哪有那麼可愛，相較於超級傲嬌的妹妹，黑貓大勝啊XD 背景的裝飾花了一點時間，由於以往都是先想人物姿勢再想背景，導致背景構圖沒有考慮的很周全。成功呈現出嬌柔的黑貓趴在床上的一附被欺負的樣子？！

ICE 霜淇淋

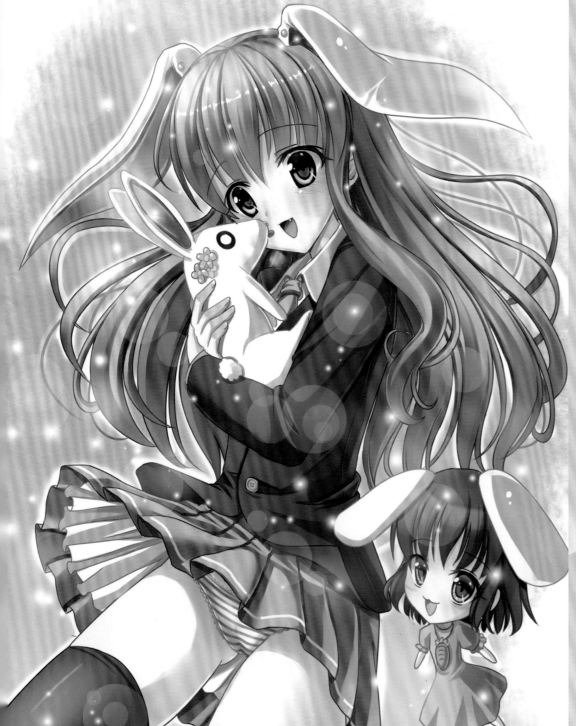

鈴仙／2011跨年時畫的新年賀圖，因為是兔年所以畫以兔子為主的角色。加上跨年當天寒冷就以雪為背景。最滿意的地方是整體清晰簡單。

個人簡介
畢業/就讀學校：台灣大學
曾參與的社團：動漫社
其他：喜歡吃奶昔

繪圖經歷
　　平時喜歡收集動漫圖，久而久之也希望自己能畫出心目中的CG，決心從圖蟲轉職為繪師。參與動漫社手繪社課加上買書自學。希望人物能畫的更萌XD

其他資訊
曾出過的刊物：東方幻想天(插畫本)、東方研⑨生(四格漫畫)、霖之助的懲罰(漫畫)、小焰的告白(漫畫)

為自己社團發聲：
奶昔工房在這邊跟大家問好(鞠躬。

其他：感謝CMAZ這次的邀稿，很高興能夠在這邊跟大家分享自己的創作。

42

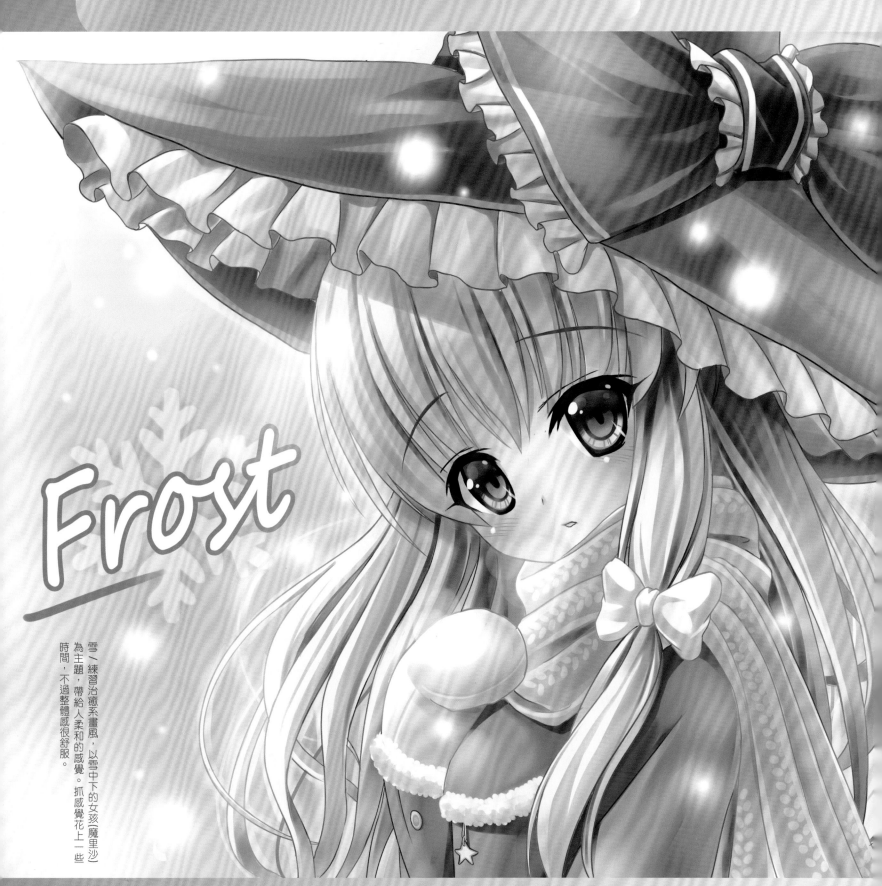

Frost

雪／練習治癒系畫風，以雪中下的女孩〔魔里沙〕為主題，帶給人柔和的感覺。抓感覺花上一些時間，不過整體感覺很舒服。

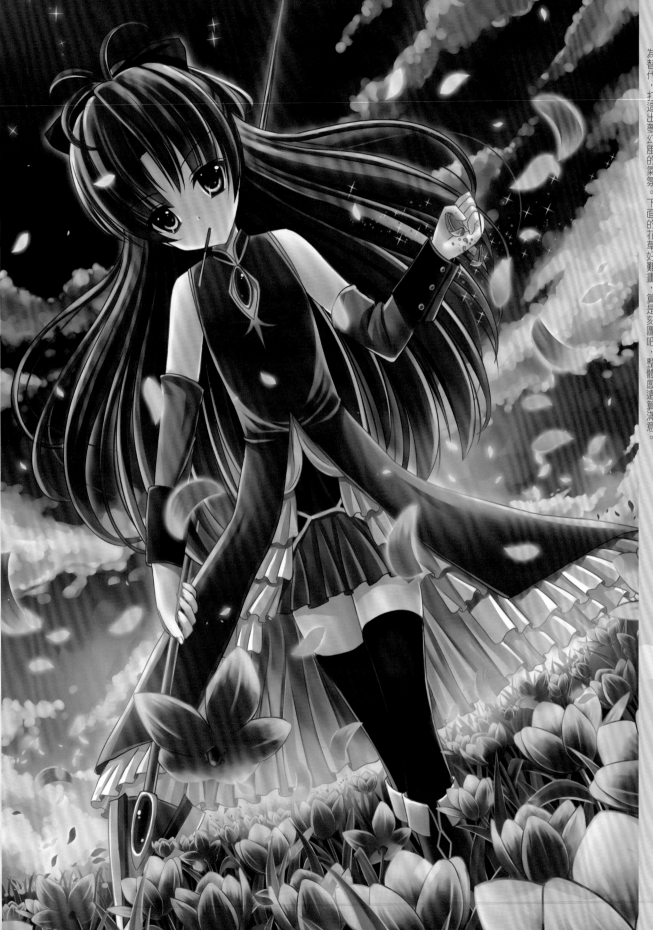

佐倉杏子、魔法少女小圓喜歡的角色之一。整體畫想表達焰的感覺來搭配這隻角色，在不畫火的情況想說能以黃昏搭配火紅色的花做為替代，打造出夢幻風的氣氛。下面的花草好難畫，算是刻圖吧，整體感還算滿意。

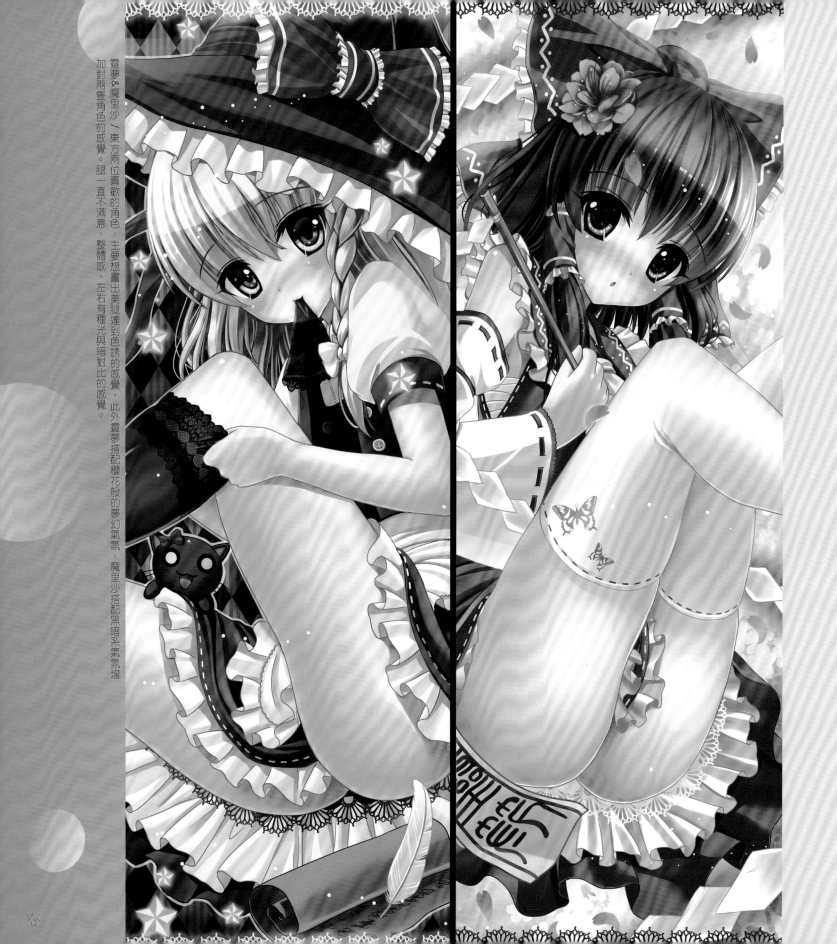

靈夢＆魔里沙／東方兩位喜歡的角色，主要想畫出美腿達到色誘的感覺，此外靈夢搭配櫻花般的夢幻氣氛、魔里沙搭配黑暗系氣氛增加對兩隻角色的感覺。腿一直不滿意，整體感，左右有種光與暗對比的感覺。

45

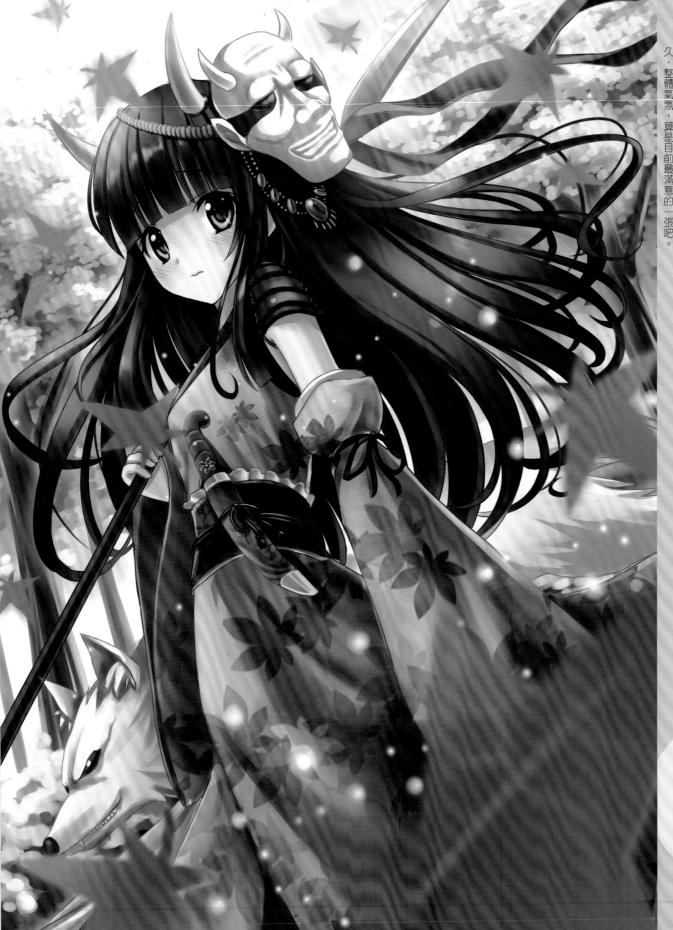

日本鬼子、看著大家在畫日本鬼子所以也跟流行（被打），以楓葉為主題搭配復古畫風，個人認為最適合搭配這隻角色。整體感摸索很久，整體氣氛，算是目前最滿意的一張吧。

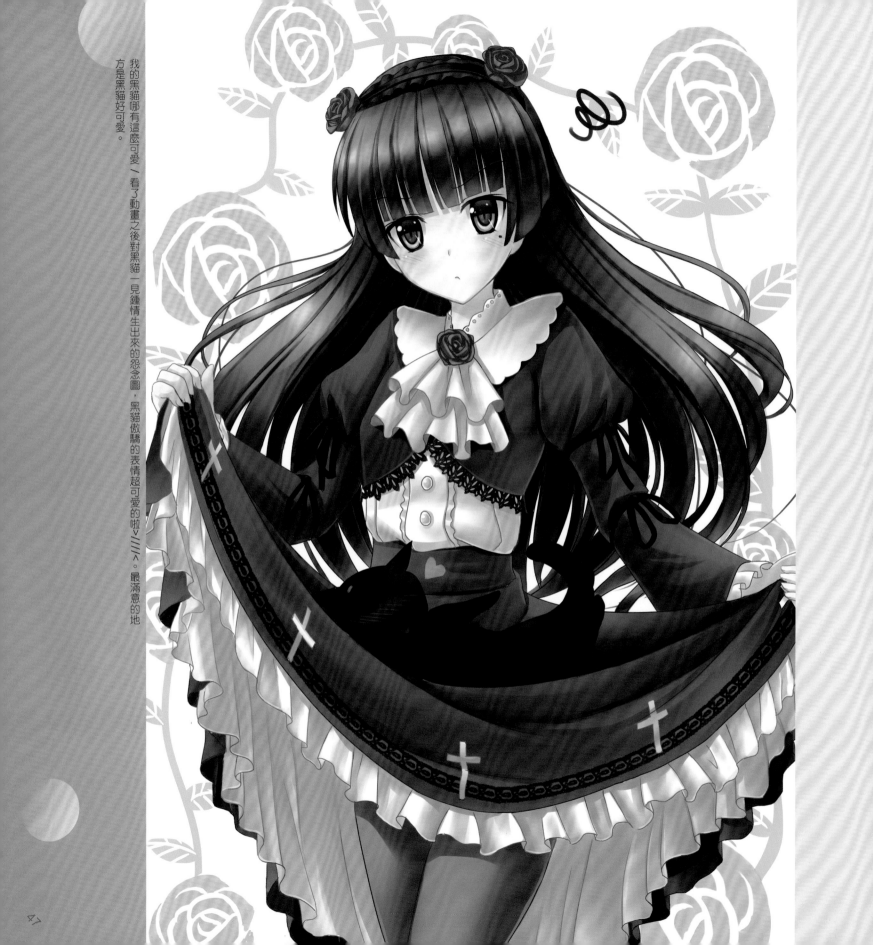

LasterK

藤原妹紅／東方的同人本內圖。個人很喜歡操縱火焰的角色。火焰是很漂亮的東西，畫的好可以營造很棒的氣氛，圍繞在角色身旁的火焰的光源是一項挑戰。喜歡整張圖的氣勢。

個人簡介

畢業/就讀學校：2006畢業於復興商工，2009年畢業於高苑科技大學，目前正在舊金山藝術大學(簡稱AAU)插畫系就讀並享受比手畫腳的生活。

曾參與的社團：眼鏡社，名字的由來因為社團成員全部都戴眼鏡

其他：喜歡的繪師有村田蓮爾和TONY

繪圖經歷

最初只是喜歡看漫畫，經過一段時間後，我開始想我是否也能畫出一樣的東西，於是開始追求畫圖的技術並且愛上畫圖。只要有時間就會拿起筆跟紙開始塗鴉，不過這也是造成國高中時代課業一直不太好的主要原因。

真正在深入動漫世界是在大學的時候，國高中只是在接出很表面的東西，到了大學才看了很多相關的書籍開始慢慢的增長實力。

小時候的志向是想成為漫畫家。現在也許可以做些插畫相關的工作，另外就是想要悠閒的話自己作品。

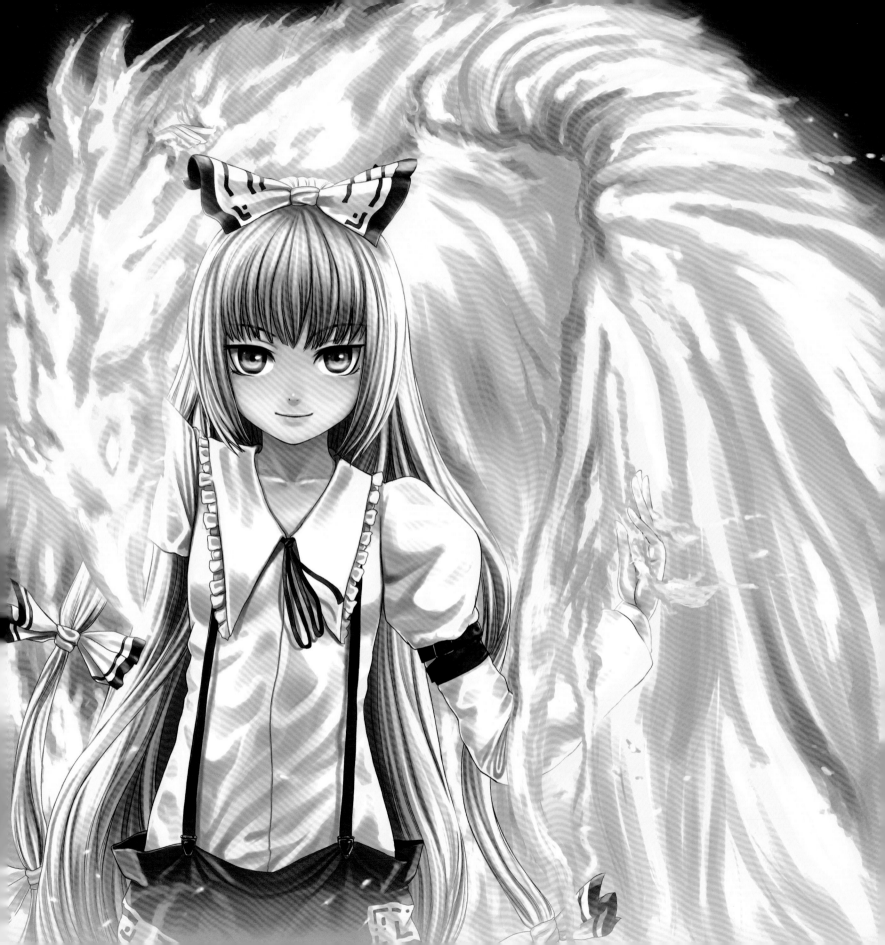

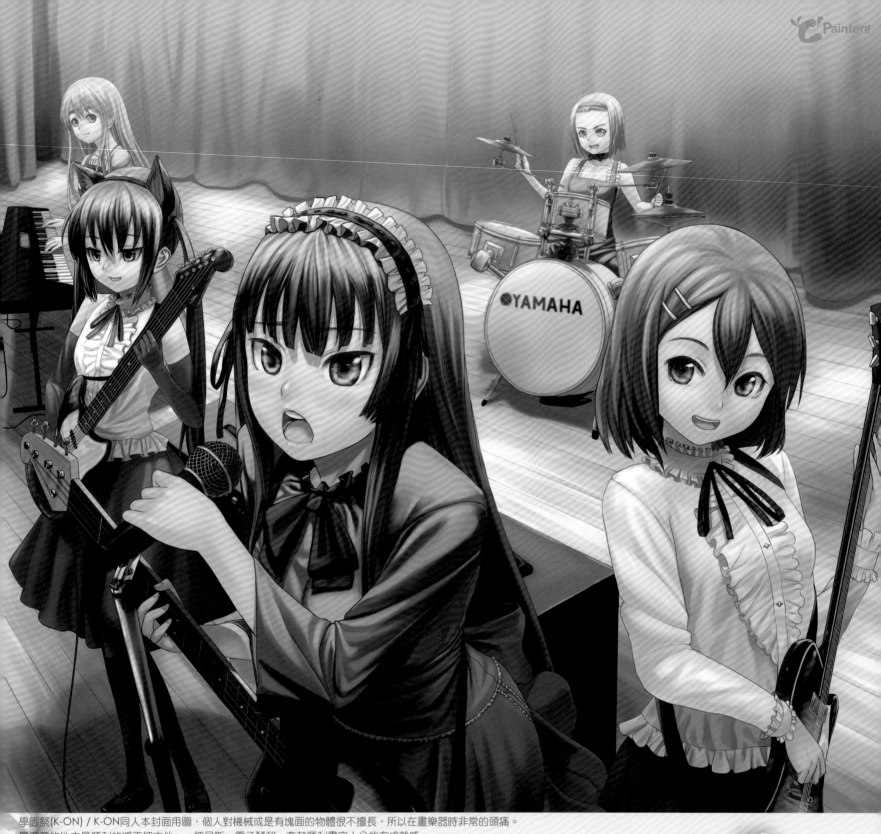

學園祭(K-ON) / K-ON同人本封面用圖，個人對機械或是有塊面的物體很不擅長，所以在畫樂器時非常的頭痛。
最滿意的地方是順利的將兩把吉他、一把貝斯、電子琴和一套鼓順利畫完十分的有成就感。

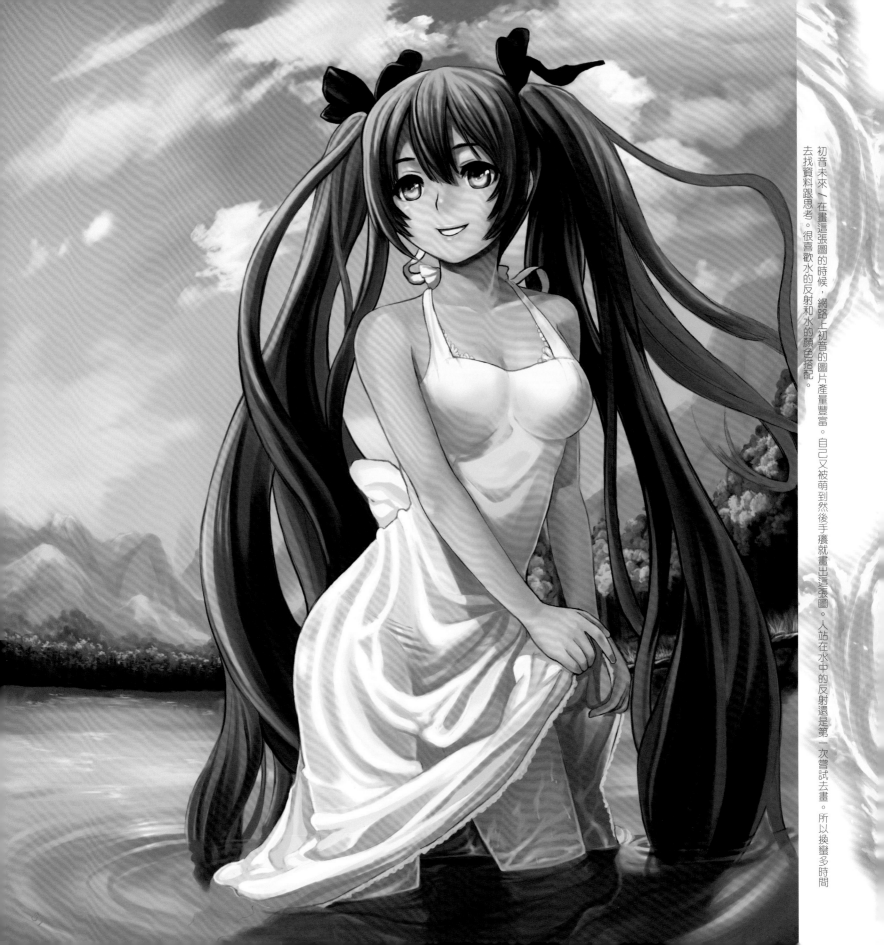

初音未來～在畫這張圖的時候，網路上初音的圖片產量豐富。自己又被萌到然後手癢就畫出這張圖。人站在水中的反射還是第一次嘗試去畫。所以換變多時間去找資料跟思考。很喜歡水的反射和水的顏色搭配。

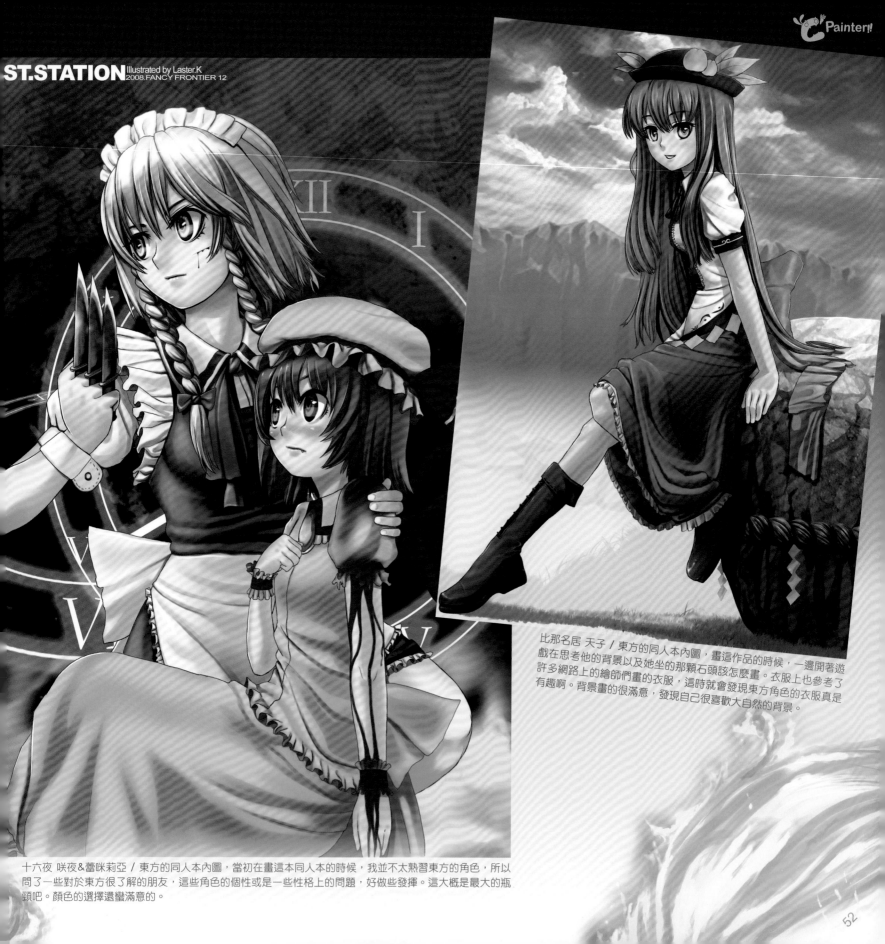

Painter!!

比那名居 天子 / 東方的同人本內圖，畫這作品的時候，一邊開著遊戲在思考他的背景以及她坐的那顆石頭該怎麼畫。衣服上也參考了許多網路上的繪師們畫的衣服，這時就會發現東方角色的衣服真是有趣啊。背景畫的很滿意，發現自己很喜歡大自然的背景。

十六夜 咲夜&蕾咪莉亞 / 東方的同人本內圖，當初在畫這本同人本的時候，我並不太熟習東方的角色，所以問了一些對於東方很了解的朋友，這些角色的個性或是一些性格上的問題，好做些發揮。這大概是最大的瓶頸吧。顏色的選擇還蠻滿意的。

狂氣的藤原妹紅〉由於最近玩了同人遊戲東方紅魔城傳說，被人物插圖的繪師畫的人物的銳氣影響，所以想嘗試看看這類的表情。由於最近在學校（舊金山藝術大學）的人體素描課上畫了很多人體肌肉的轉折跟變化，於是把它應用在這作品上，對現在的我來說是有點難度的事。人物的表情狂氣十足。

Fox／從這張開始發現新的布料刺繡質感畫法，算是一個重要的「開始濫用」轉折點。畫這張時剛好有在看動畫「迷糊餐廳」，所以很自然的就加上了髮夾。雖然不多，不過還是放上少少幾張的花札向我很喜歡的動畫電影Summer Wars致敬。

Kid

個人簡介
畢業/就讀學校：東海大學
曾參與的社團：Angels&Devils簡稱【A&D】

繪圖經歷
　　從小就喜歡畫畫。應該是高中時期在美術老師的栽培下打了些美術底子，然後開始畫CG後基本上都是自學：多看、多畫。未來的展望是畫的更好。

其他資訊
曾出過的刊物：Angels+Devils, Glamour
為自己社團發聲：
Angels&Devils 簡稱【A&D】；於1999年成立至今(沒錯已經十二年了！)，目前有14名成員。有各式各樣的畫風與創意以及不知道在想什麼的腦袋....
近幾年積極的參與各種活動及創作~雖然是同人社團不過幾乎以原創為最大宗(笑
歡迎大家到官方網站來找我們玩順便看看我們的作品^^

★官方網站：http://www.and-club.com

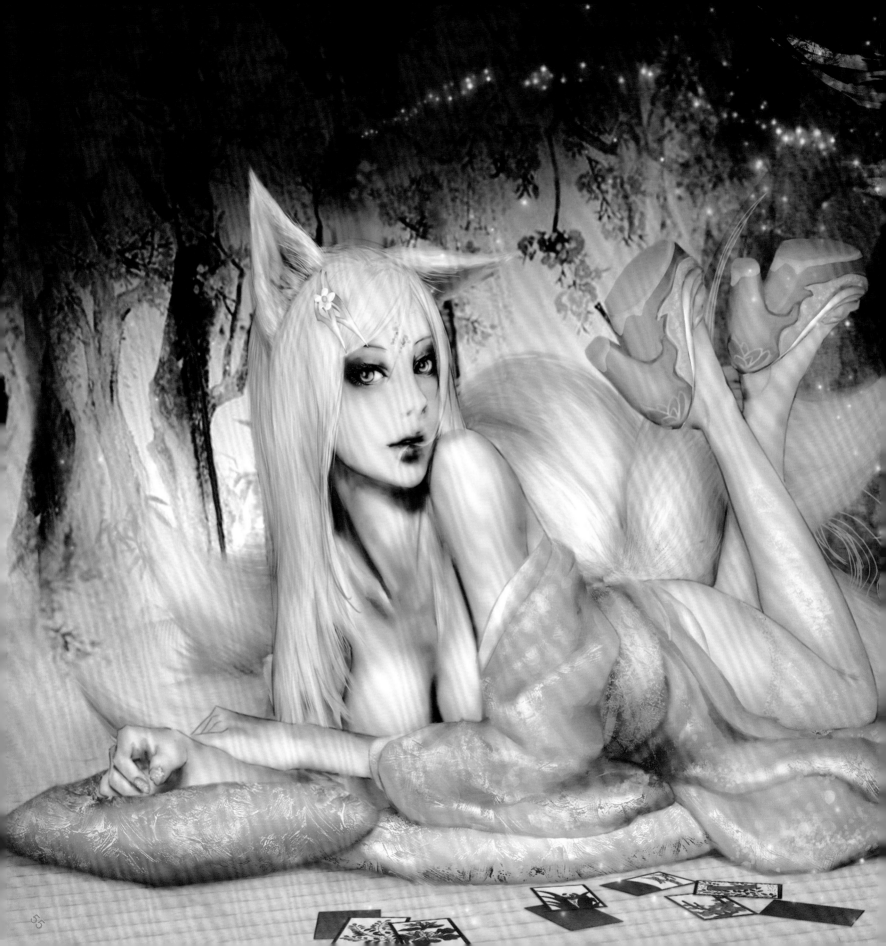

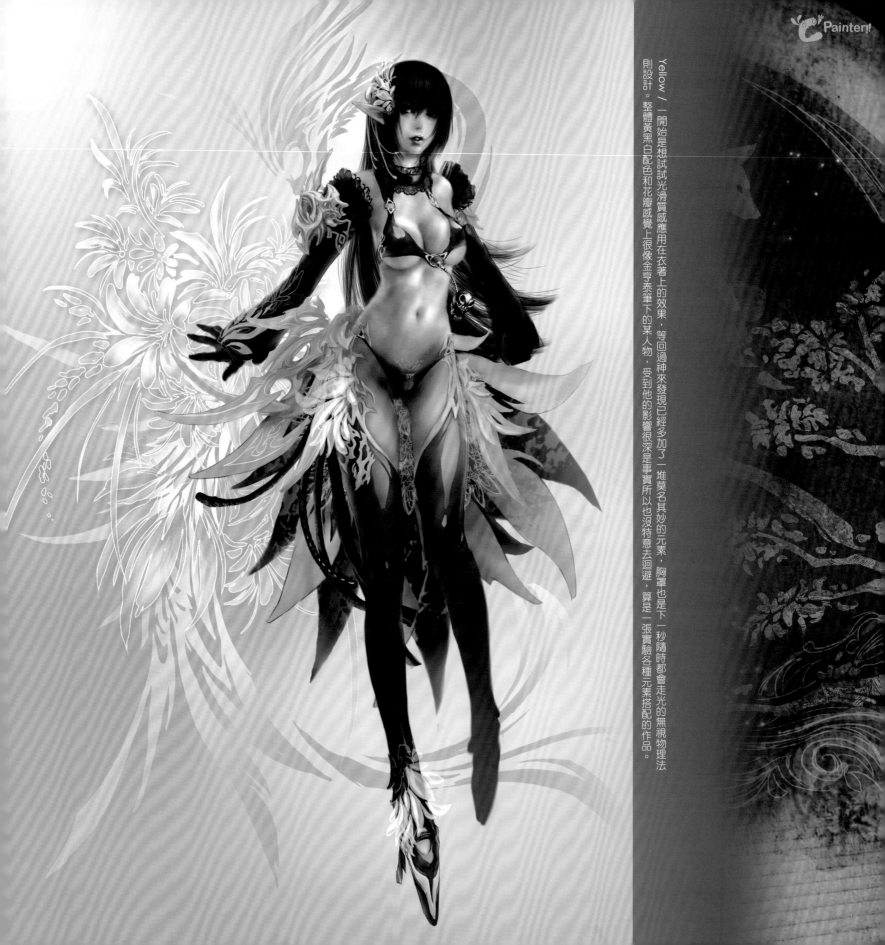

Yellow／一開始是想試試光滑質感應用在衣著上的效果，等回過神來發現已經多加了一堆莫名其妙的元素，胸罩也是下一秒隨時都會走光的無視物理法則設計。整體黃黑白配色和花瓣感覺上很像金亨泰筆下的某一人物，受到他的影響很深是事實所以也沒特意去迴避，算是一張實驗各種元素搭配的作品。

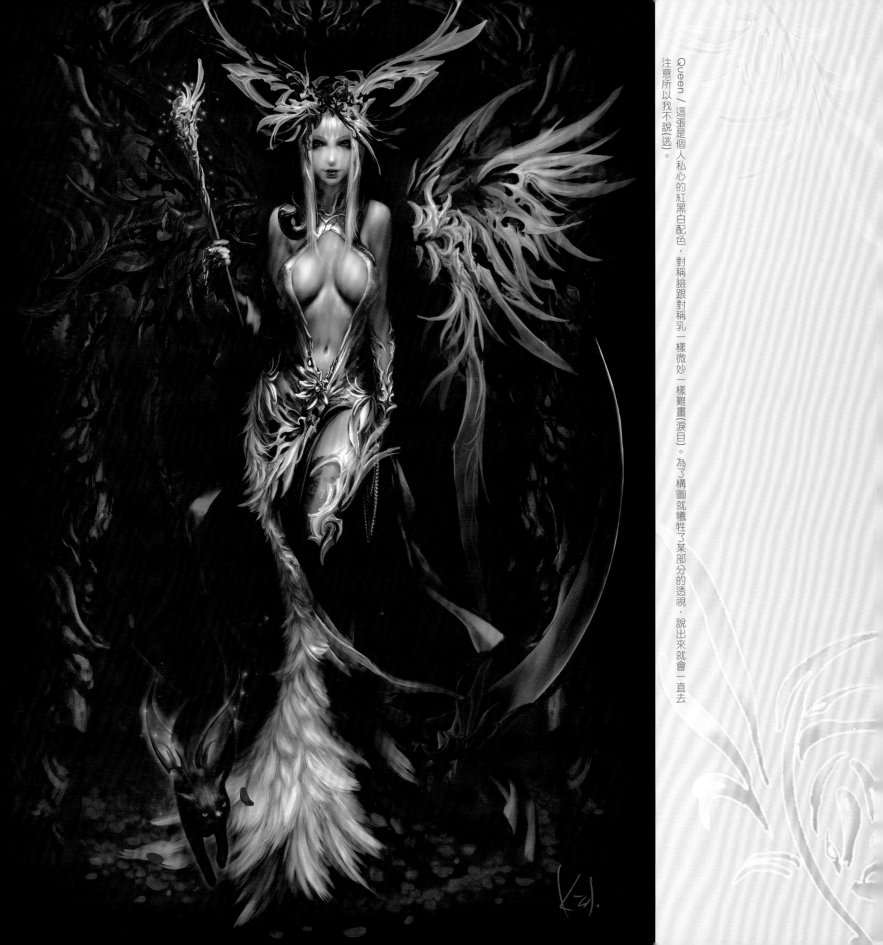

Queen／這張是個人私心的紅黑白配色，對稱臉跟對稱乳一樣微妙一樣難畫(淚目)。為了構圖就犧牲了某部分的透視，說出來就會一直丟注意所以我不說(逃)。

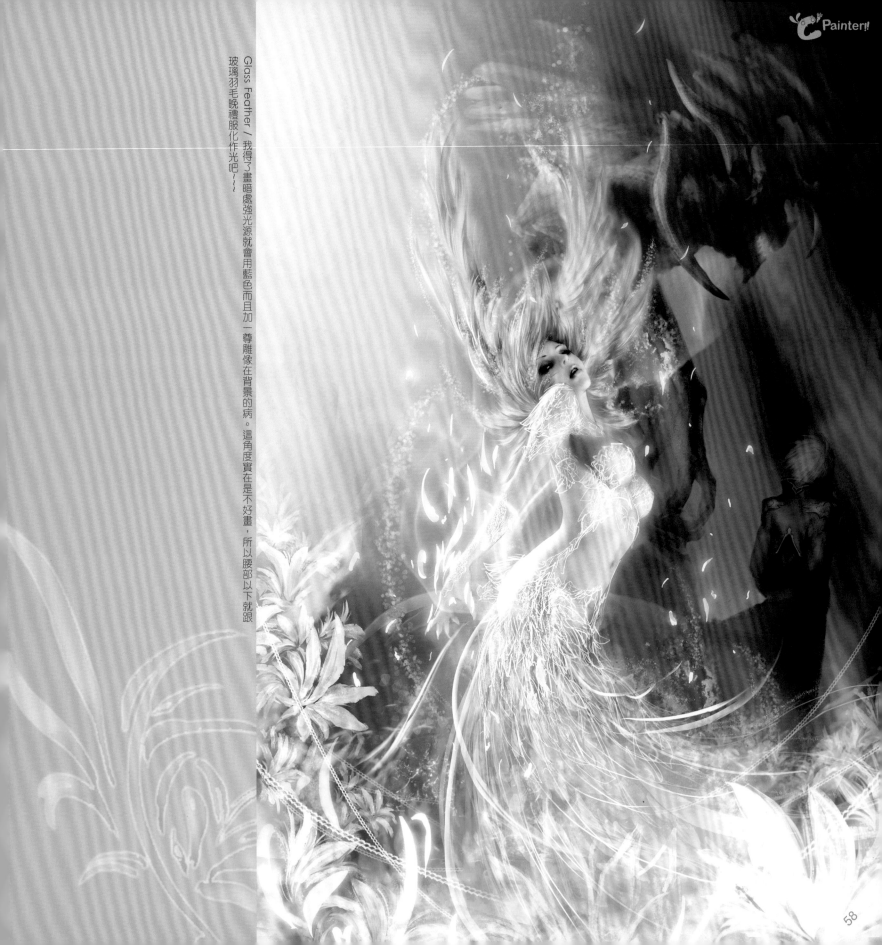

Glass Feather／我得了畫暗處強光源就會用藍色而且加一尊雕像在背景的病。這角度實在是不好畫，所以腰部以下就跟玻璃羽毛晚禮服化作光光吧～～

Mermaid /要解讀成美人魚、海龍王、龍宮公主都可以，我只是想畫有麟片尾巴胸部不用畫衣服遮的大胸女。還蠻滿意麟片的效果，不過海底似乎沒那麼空(心虛)。魚兒們都遊向胸部純屬巧合。

自繪小惡魔2011／隔了一年後的實況繪圖，主角一樣是我家的小惡魔，這次比較注重在光影與氣氛的表現上，隔了一年，感覺筆下的女兒成長了許多∨∨

個人簡介

畢業/就讀學校：復興商工畢/華夏技術學院
曾參與的社團：Ebony★Ivory

繪圖經歷

從很小時候就很喜歡亂塗鴉，從課本、考卷、桌子…無所不在，起初只是喜歡看美美的圖片，後來發現畫圖很安撫心情，是個很好發洩、創作的所在地。

國中有嘗試學過電腦繪圖…不過當時學習的挫折很大；還勵志以後絕對不要碰電腦繪圖，要純走手繪風；結果升上大學買了第一塊繪圖板，把不碰電腦繪圖的理念一哄而散了！

中途感謝我遇到了很多很愛畫圖的親朋好友，以及交我畫電腦繪圖的師父；因為有你的教導，才讓我重新愛上電腦繪圖。

希望未來能夠把畫畫當休閒也當飯吃!

我想我的人生不能夠沒有畫圖這件事情!

曾出過的刊物

LUNA四格漫畫
紅絲雀8P個人黑白本
灣家百年企劃(插圖)
Kiss my High heels(插圖)

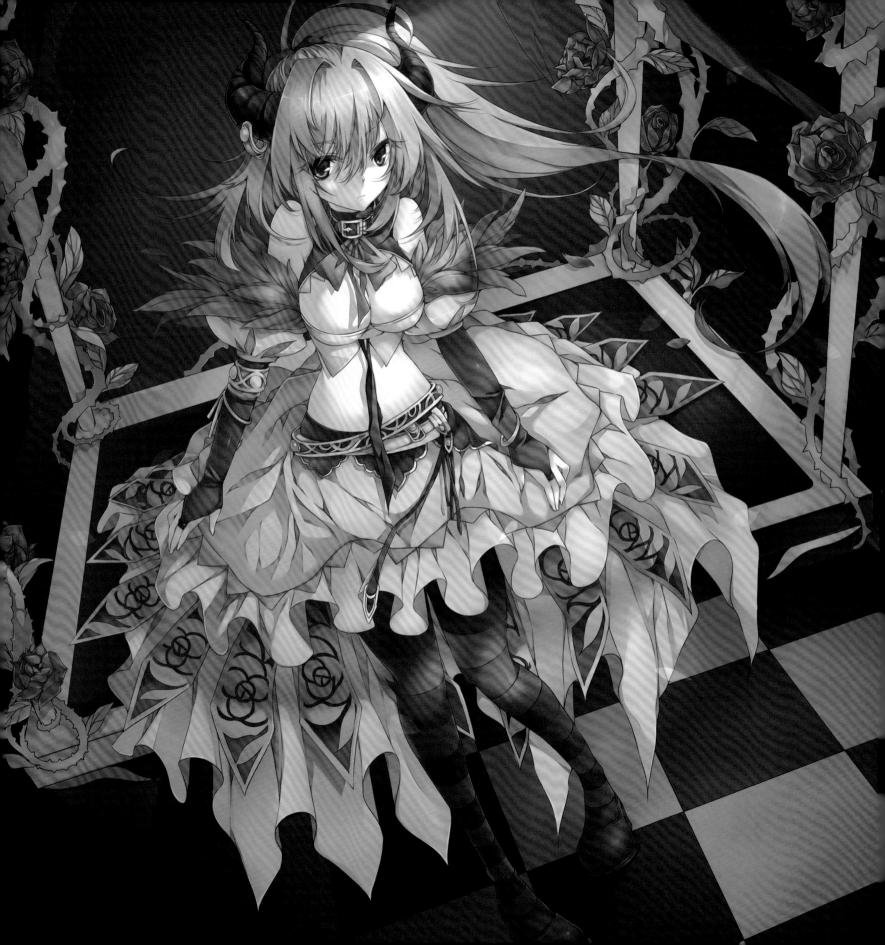

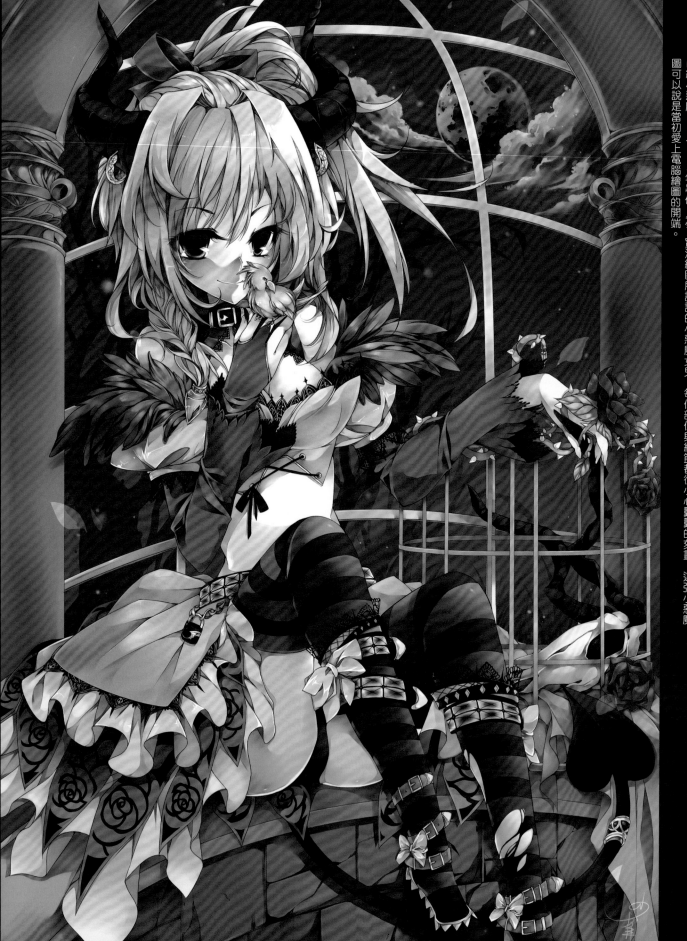

自繪小惡魔2010／2010年暑假，為了實況繪圖所設計的小惡魔女兒，每個部位與細節都很小心翼翼的刻畫，這張小惡魔圖可以說是當初愛上電腦繪圖的開端。

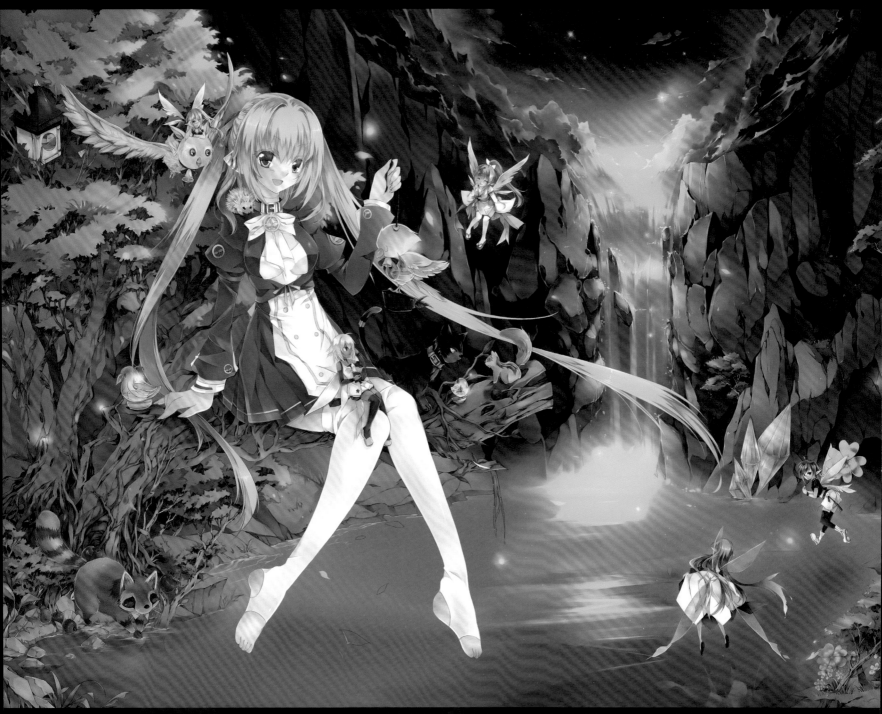

版娘桃花源 / 2010年的月底繪製，拿來參加校內比賽用圖，圖片內容是Ebony★Ivory社團的所有角色，對我而言，跟社團的夥伴們一起畫圖的時光，就是我的桃花源喔=D

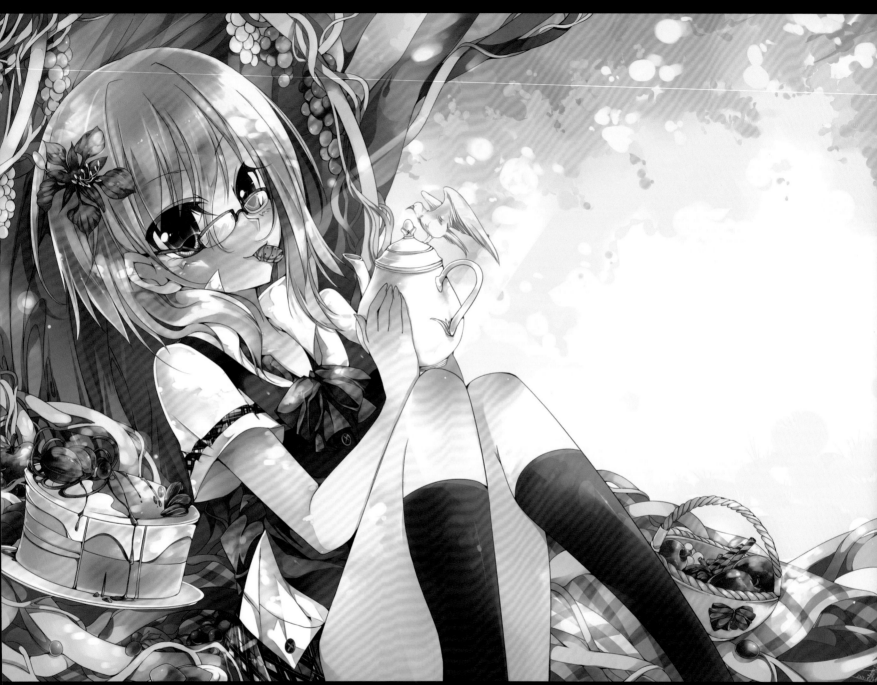

版娘畢業季 / Ebony★Ivory社團的版娘，當時正好在幫學校畫畢業季海報。

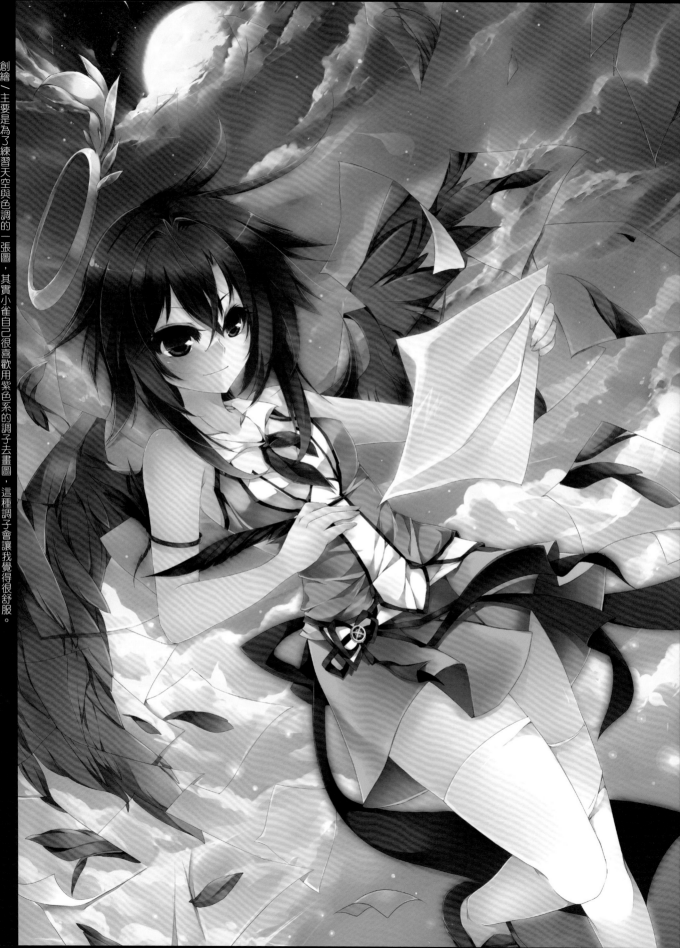

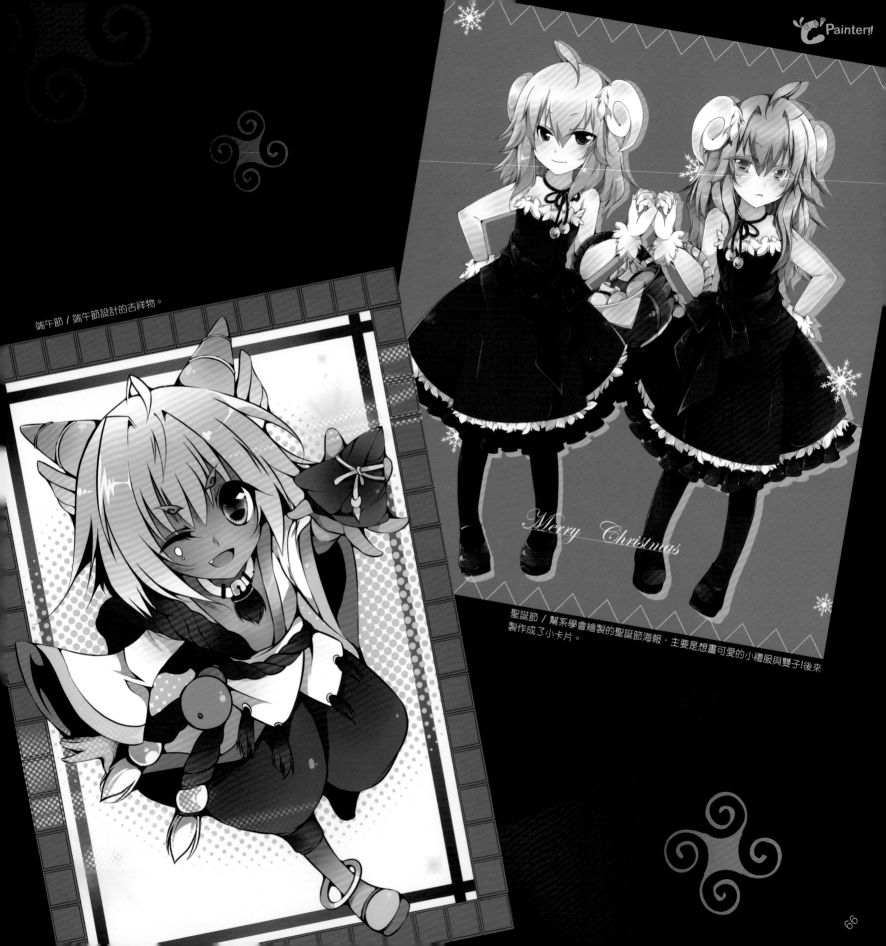

端午節 / 端午節設計的吉祥物。

Merry Christmas

聖誕節 / 幫系學會繪製的聖誕節海報，主要是想畫可愛的小禮服與雙子!後來
製作成了小卡片。

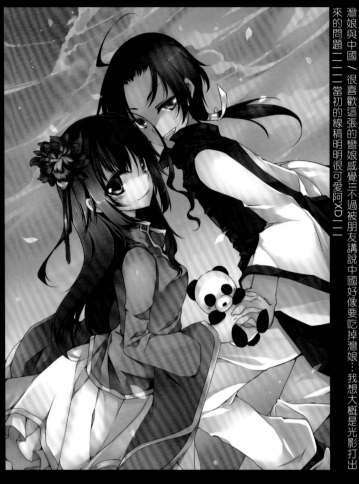

灣娘與中國／很喜歡這張的彎娘感覺三不過被朋友講說中國好像要吃掉灣娘…我想大概是光影打出來的問題二二二當初的線稿明明很可愛阿XD二二

版娘性轉換／Ebony★Ivory 社團所使用的版娘角色，這張圖是版娘的性轉換；當時電腦課老師正好在交光影表現，是一張高光的練習圖。

龍之谷公會新年賀圖／大二的時候迷上龍之谷這款網路遊戲，很喜歡公會的大家，因此畫了一張公會圖；第一次嘗試長條多人構圖，真的很不好畫呢!不過完成後真的很有成就感^^

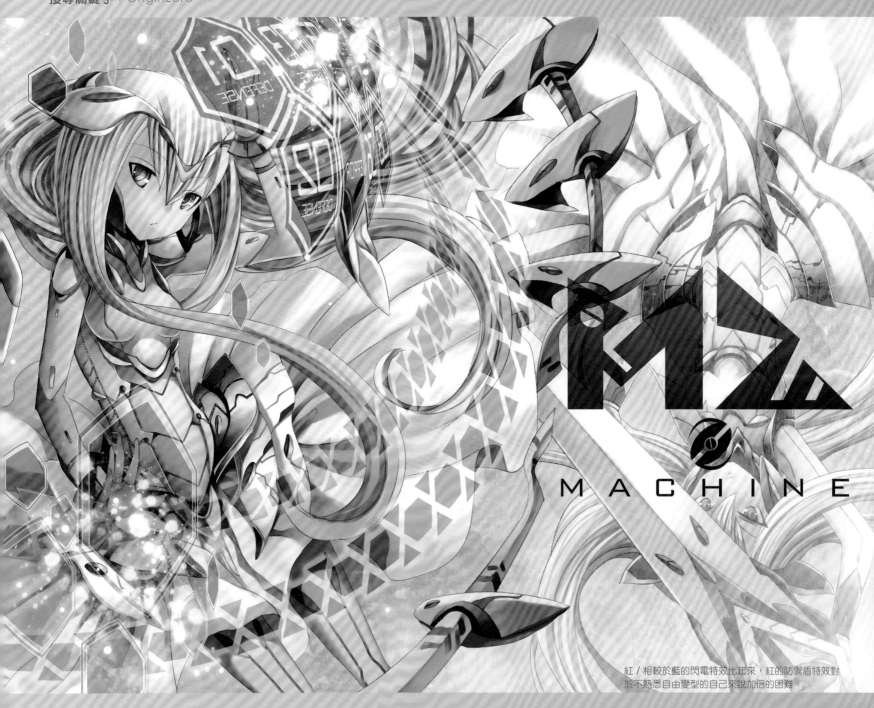

個人簡介

畢業/就讀學校：空間設計系

曾參與的社團：OriginZero

參與過數種卡片遊戲、主題合同誌、比賽設計委託、動漫人物教學講師。

博客(BLOG)：Origin-Zero.com

搜尋關鍵字：OriginZero

繪圖經歷

家父從事繪製建築設計圖面的相關工作，小時候看著父親提筆作畫的背影，很是憧憬。開啟了我提筆作畫的漫漫長路，不過和父親創作的方向頗大(笑

小時候看漫畫、看插畫、看動畫隨意練習，長大念相關科系。
希望能將動漫的美感更輕鬆的帶入一般生活。

紅／相較於藍的閃電特效比起來，紅的防禦盾特效對於不熟悉自由變型的自己來說加倍的困難。

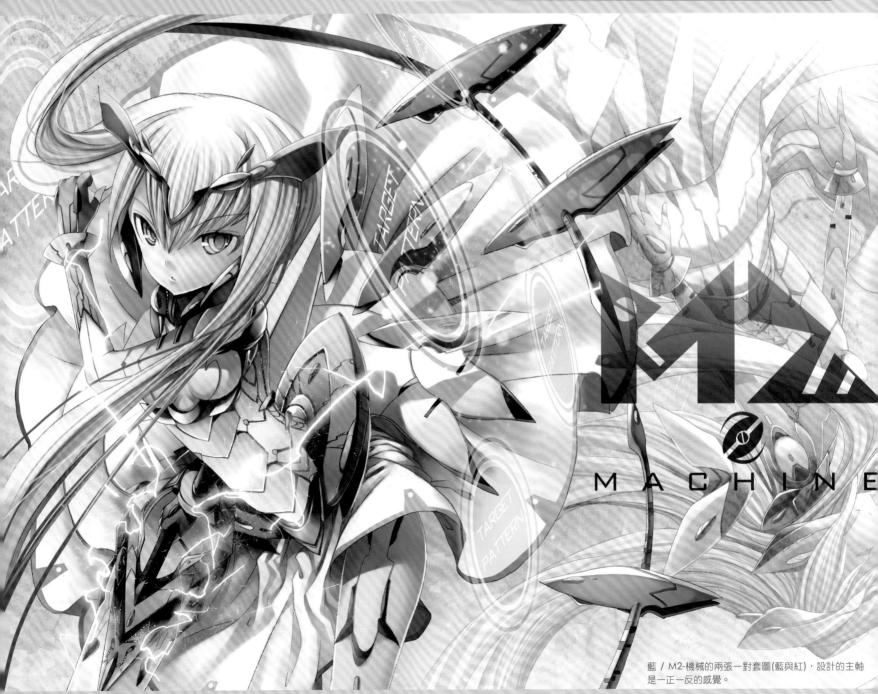

SENZI 千嗣

M2
MACHINE

藍／M2-機械的兩張一對套圖(藍與紅)，設計的主軸是一正一反的感覺。

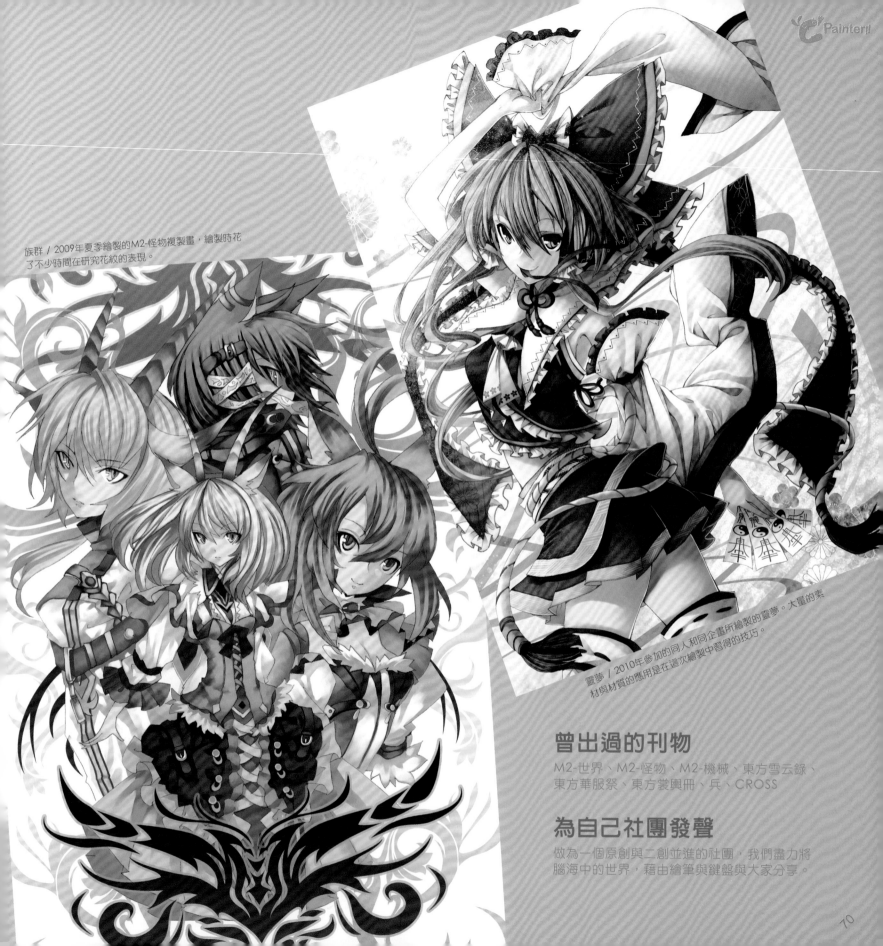

族群 / 2009年夏季繪製的M2-怪物複製畫，繪製時花
了不少時間在研究花紋的表現。

靈夢 / 2010年參加的同人和同企畫所繪製的靈夢。大量的素
材與材質的應用是在這次繪製中習得的技巧。

曾出過的刊物

M2-世界、M2-怪物、M2-機械、東方雪云錄、
東方華服祭、東方裳興冊、兵、CROSS

為自己社團發聲

做為一個原創與二創並進的社團，我們盡力將
腦海中的世界，藉由繪筆與鍵盤與大家分享。

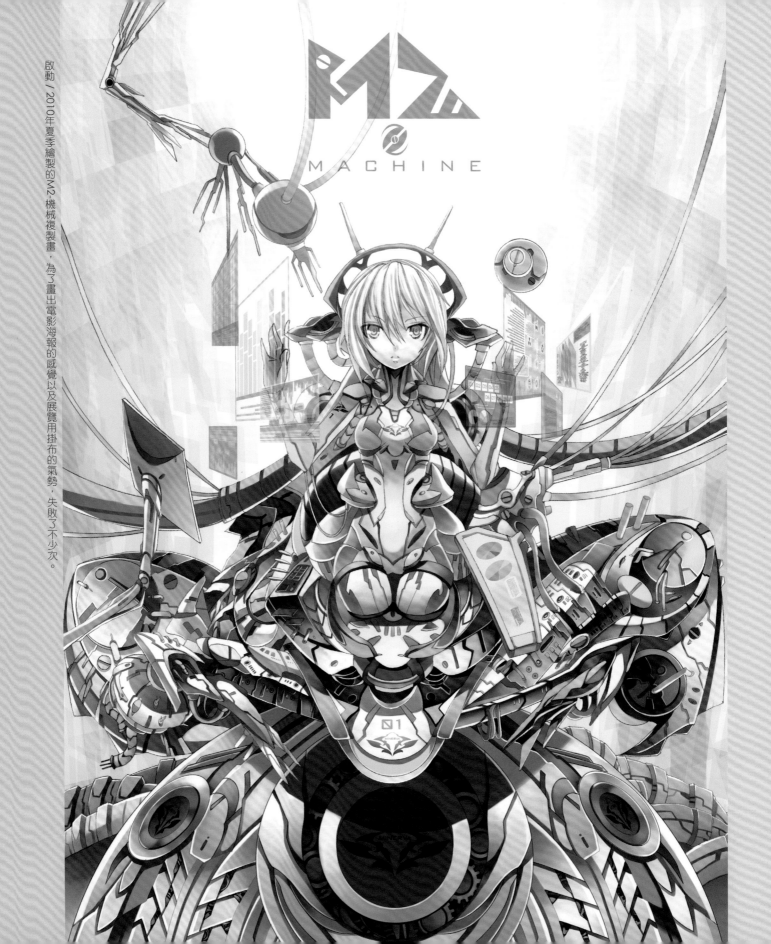

啟動／2010年夏季繪製的M2機械複製畫，為了畫出電影海報的感覺以及展覽用掛布的氣勢，失敗了不少次。

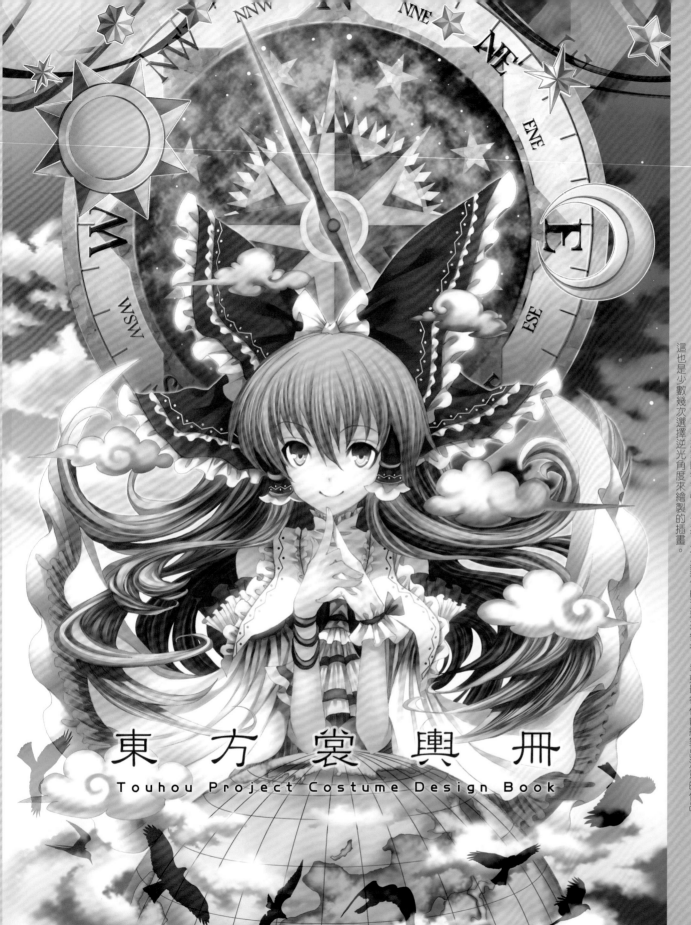

東 方 裳 輿 冊
Touhou Project Costume Design Book

世界／2009年初冬出刊的東方畫冊封面，主題是世界各國的民俗服裝裝與人物的結合。由於這張圖要結合表現的條件與要素非常多，當初在繪製時很苦惱，也找了不少類似的資料來參考，幸好最後仍能繪製出滿意的作品。這也是少數幾次選擇逆光角度來繪製的插畫。

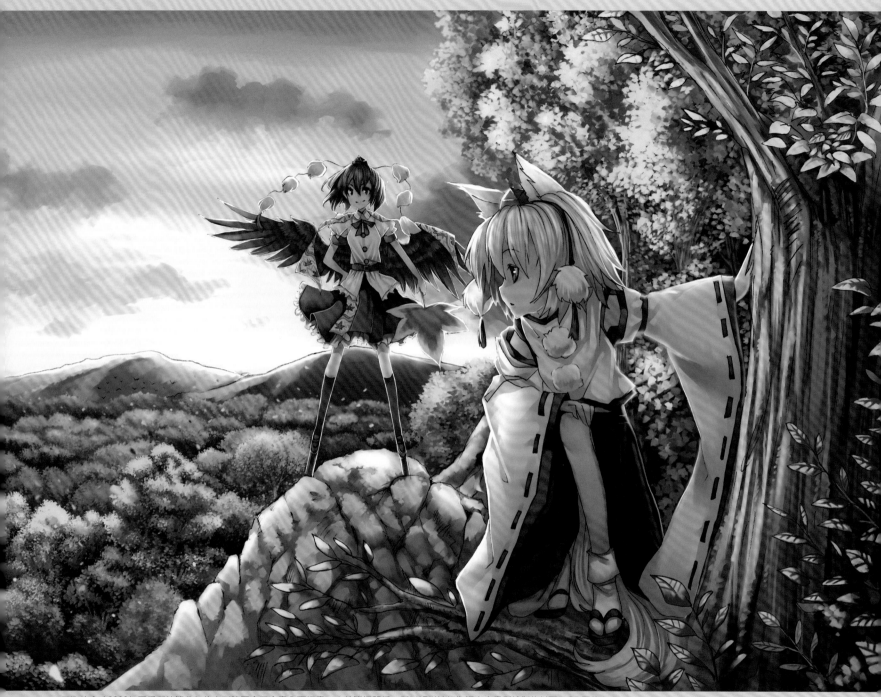

天狗待命 / 2008年夏季所執筆參加的大型跨國合同企畫內頁插畫，由於篇幅關係，所以沒辦法把為這次企畫所繪製的封面與CD圖放上來。
這也是少數幾次選擇逆光角度來繪製的插畫。

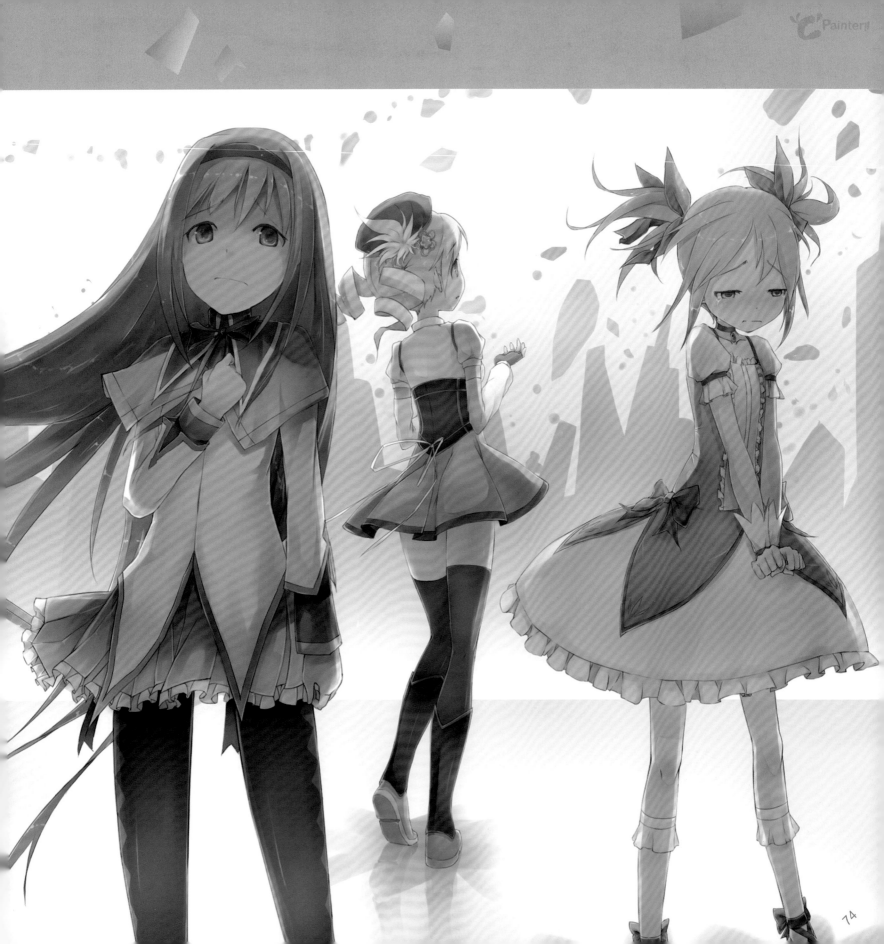

水偈！

悲傷的世界～近期創作的一張同人圖，目前很火紅的魔法少女小圓的構圖。如名稱般的，這張想跳脫以往我都畫開朗開心的氣氛，環繞的哀傷的感覺。

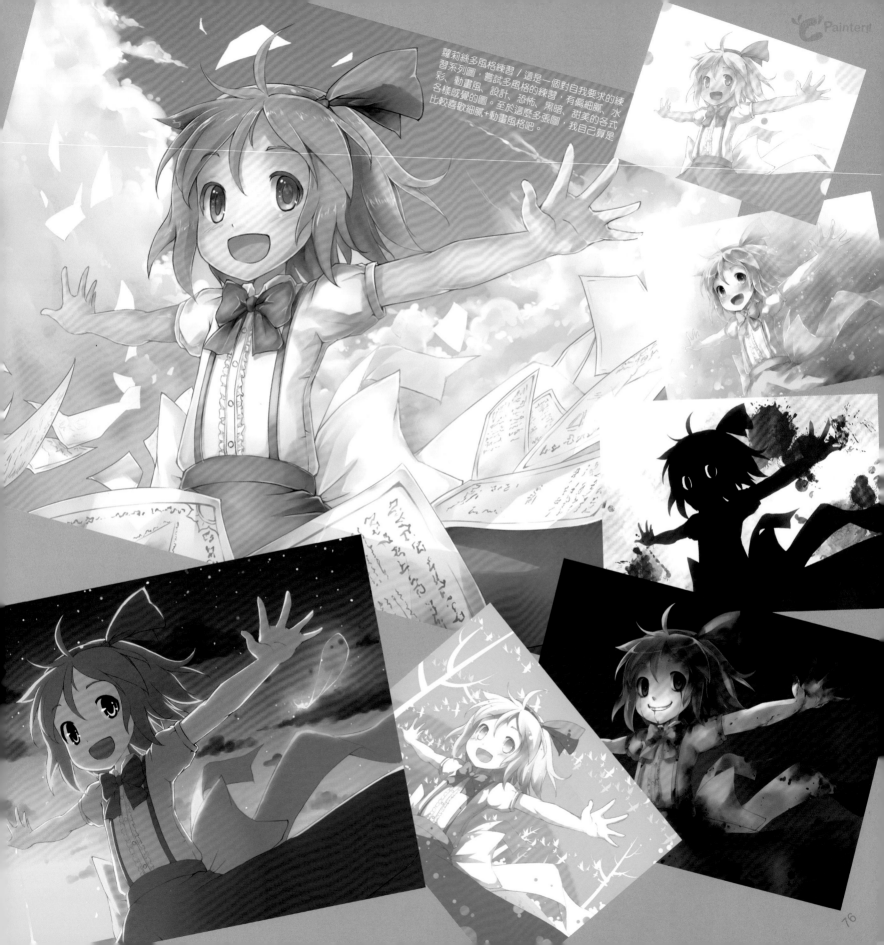

蘿莉絲多風格練習 / 這是一個對自我要求的練
習系列圖，嘗試多風格的練習，有偏細膩、水
彩、動畫風、設計、恐怖、黑暗、甜美的各式
各樣感覺的圖。至於這麼多張圖，我自己算是
比較喜歡細膩+動畫風格吧。

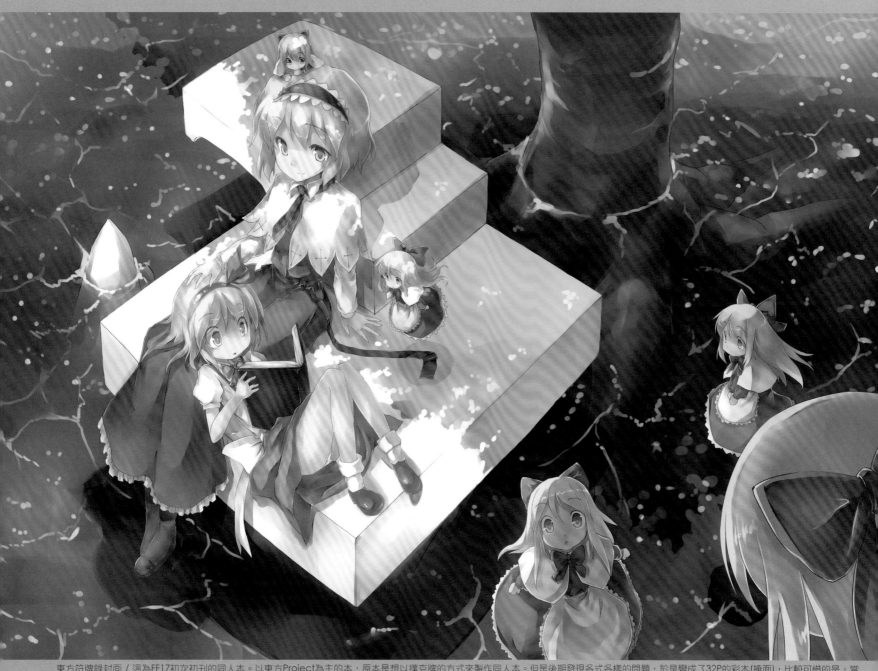

東方符牌錄封面 / 這為FF17初次初刊的同人本。以東方Project為主的本，原本是想以撲克牌的方式來製作同人本。但是後期發現各式各樣的問題，於是變成了32P的彩本(掩面)，比較可惜的是，當初為了畫這系列，畫了近70張的圖，而之後有用上的則不到35張。

個人簡介

畢業／就讀學校：
畢業於育達高中普通科

曾參與的社團：
動漫畫社團...吧？

其他：
目前是一個還在努力鍛鍊畫技的人。作品都會發佈在Blog跟Pixiv上面，喜歡萌與治癒取向的東西。

繪圖經歷

在國中的時候，開始接觸動漫畫，當時非常喜歡收集圖片與各畫家的作品。在一次接觸Kanon作品時看到其他同人畫家畫出來的東西。也於是有了「與其等人畫出喜歡的角色圖，不如自己去創造」的想法。而後參加FF更讓我喜歡畫畫畫這件事情。

國中是啟「萌」的話，那高中就是正式開始了，雖然沒受過美術科班的訓練，不過還是靠著自己去研究電腦繪畫與存錢買繪圖板。在懵懵懂懂，到處撞鐵板的情況下，也終於讓自己的畫技有慢慢的提升，從一開始的單調大頭人，到後來慢慢會加上各式服裝，也開始繪製角色背景。算是小有成果了。

未來希望能靠畫圖養活自己，也希望能畫出自己的一片天空。

曾出過的刊物

東方符牌錄

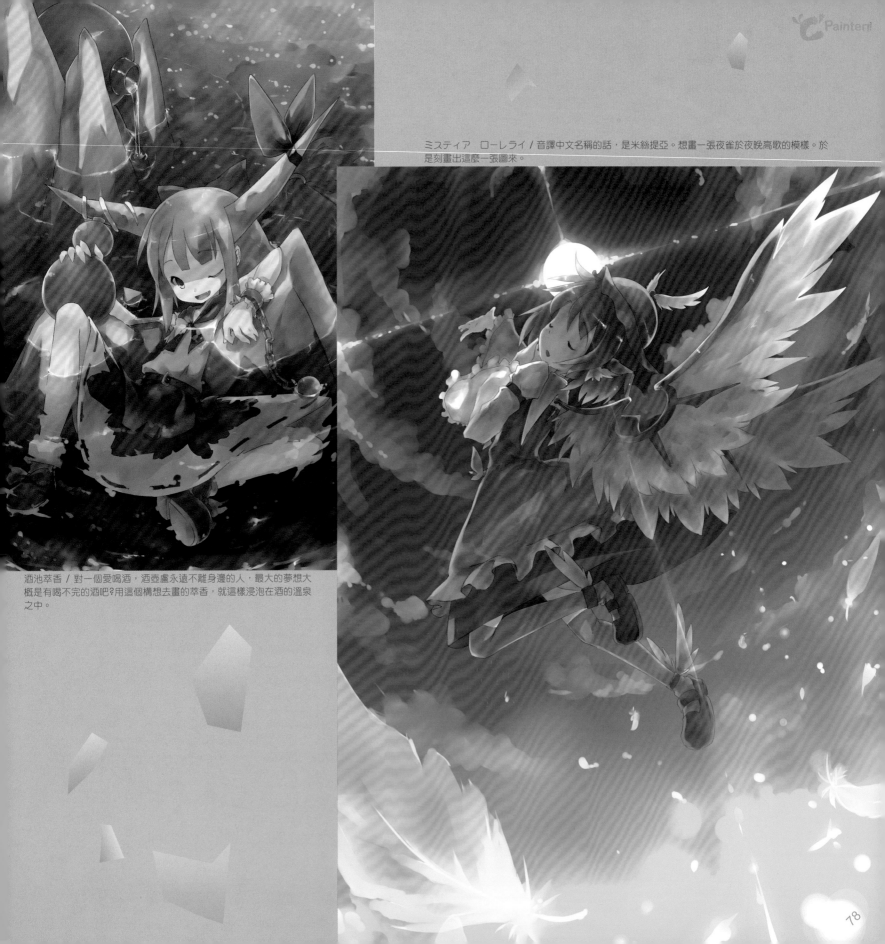

ミスティア　ローレライ / 音譯中文名稱的話，是米絲提亞。想畫一張夜雀於夜晚高歌的模樣。於是刻畫出這麼一張圖來。

酒池萃香 / 對一個愛喝酒，酒壺盧永遠不離身邊的人，最大的夢想大概是有喝不完的酒吧?用這個構想去畫的萃香，就這樣浸泡在酒的溫泉之中。

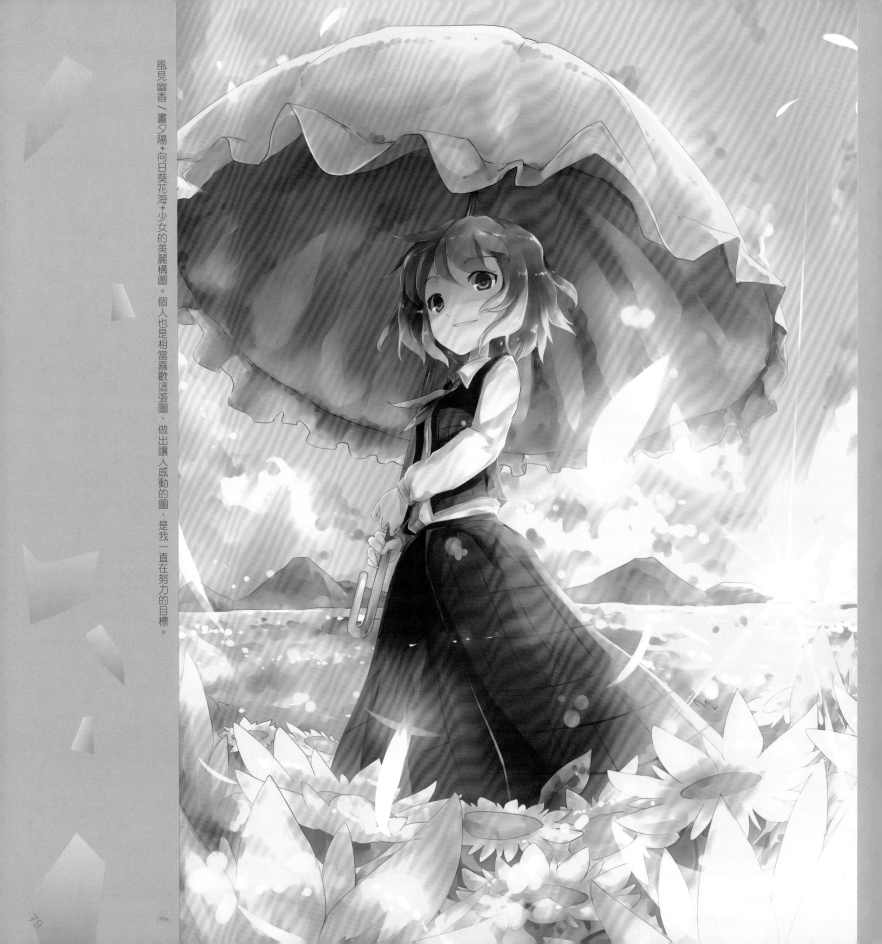

風見幽香〉畫夕陽＋向日葵花海＋少女的美麗構圖。個人也是相當喜歡這張構圖，做出讓人感動的圖，是我一直在努力的目標。

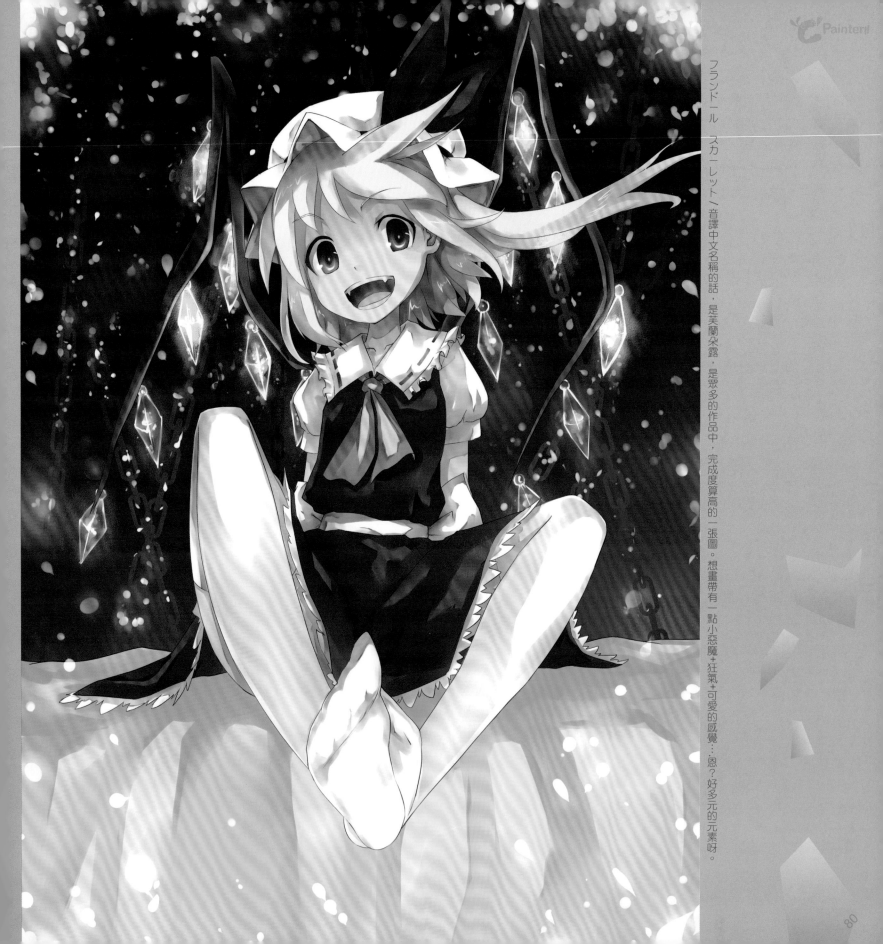

フランドール　スカーレット〈音譯中文名稱的話，是芙蘭朵露〉是眾多的作品中，完成度算高的一張圖。想畫帶有一點小惡魔＋狂氣＋可愛的感覺…恩？好多元的元素呀。

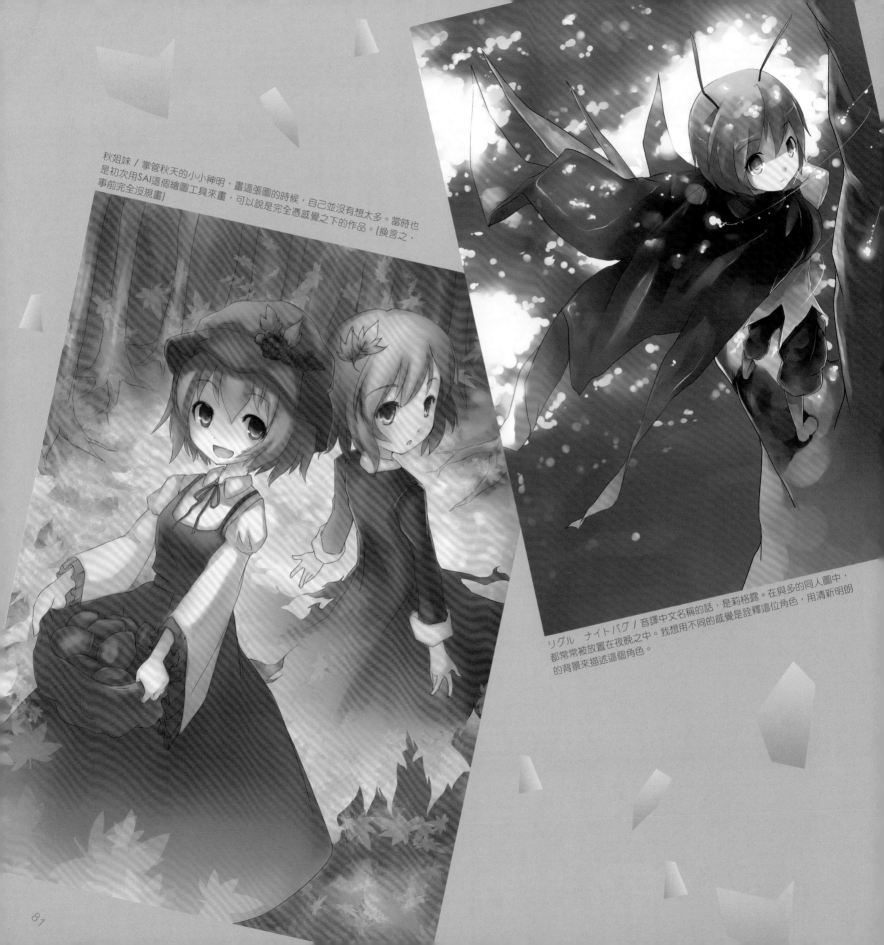

秋姐妹 / 掌管秋天的小小神明，畫這張圖的時候，自己並沒有想太多。當時也是初次用SAI這個繪圖工具來畫，可以說是完全憑感覺之下的作品。(換言之，事前完全沒規畫)

リグル　ナイトバグ / 音譯中文名稱的話，是莉格露。在與多的同人圖中，都常常被放置在夜晚之中。我想用不同的感覺是詮釋這位角色，用清新明朗的背景來描述這個角色。

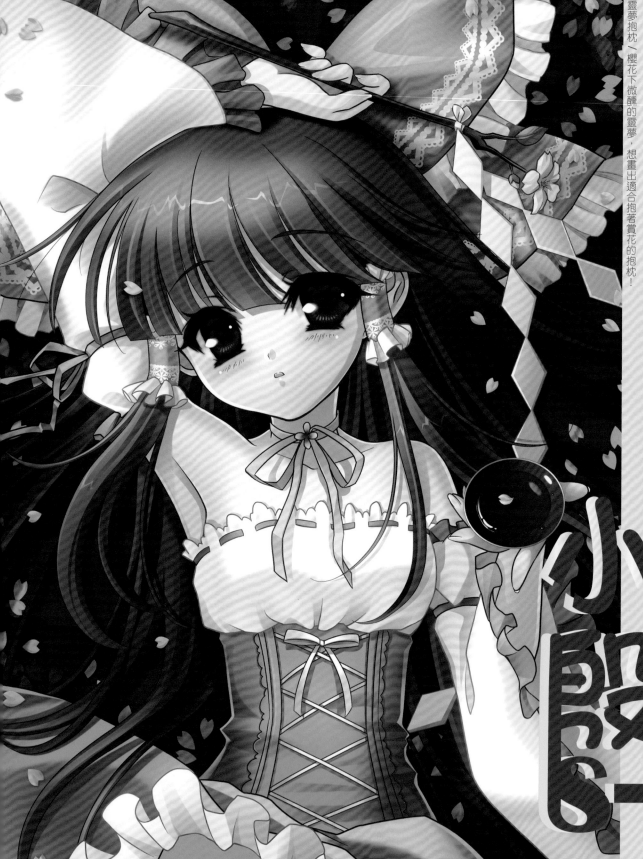

個人簡介

同人創作社團"Tiny Wave"的繪師
08/28處女座O型
愛吃小熊軟糖，喜歡萌萌美少女
現居台北，為自由創作者。
興趣是畫同人圖，夢想著畫出感動人心的作品。

繪圖經歷

在高中時參加漫研社，並以觀眾的身分參加同人場，第一次參加就對同人文化的豐富多彩深深著迷，並夢想也能畫出屬於自己的作品，與朋友交流。
自己摸索CG，每天都上網挖圖(圖蟲)，每次畫圖都挑戰自己沒畫過的技法...姿勢角度...每張圖都從中領悟更多新的想法！
想更加精進，交更多朋友，畫更多萌萌美少女！

靈夢抱枕～櫻花下微醺的靈夢，想畫出適合抱著賞花的抱枕！

小殷 b-yin

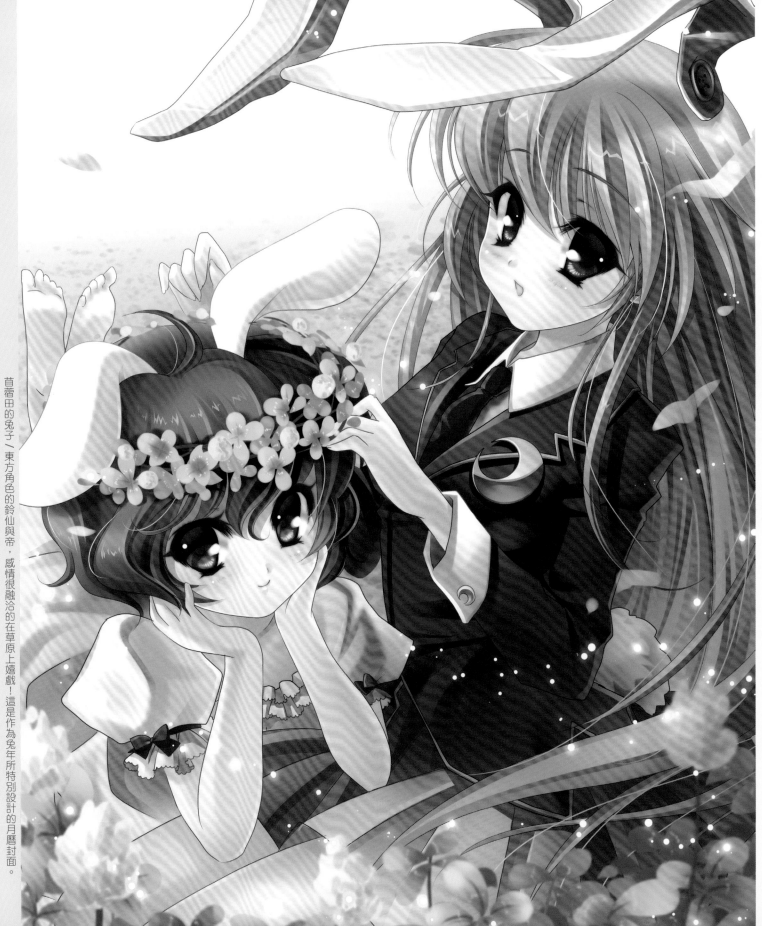

茵蓿田的兔子～東方角色的鈴仙與帝，感情很融洽的在草原上嬉戲！這是作為兔年所特別設計的月曆封面。

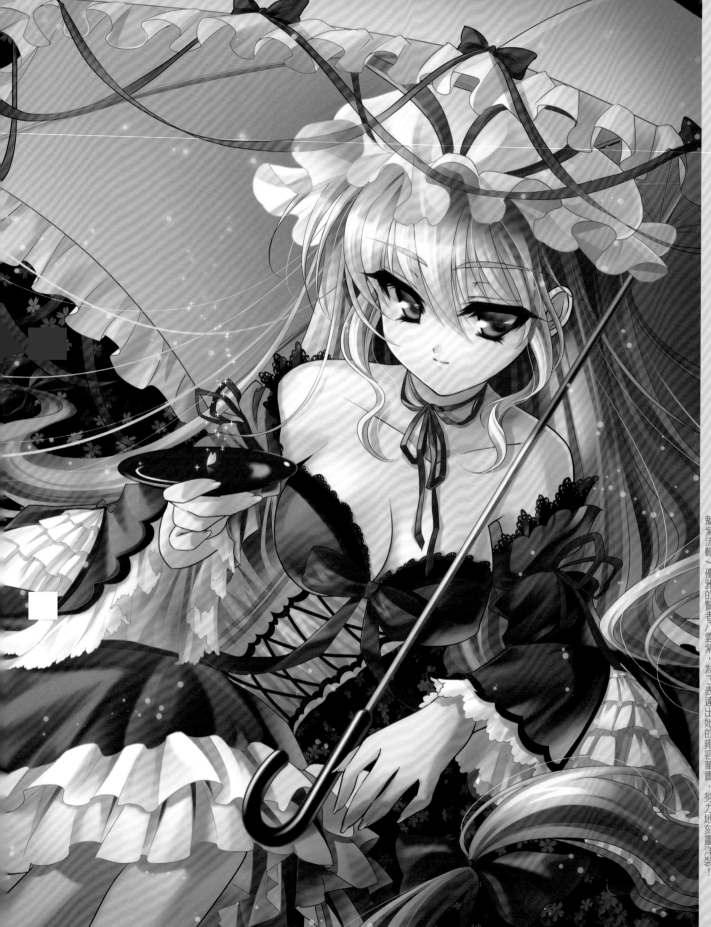

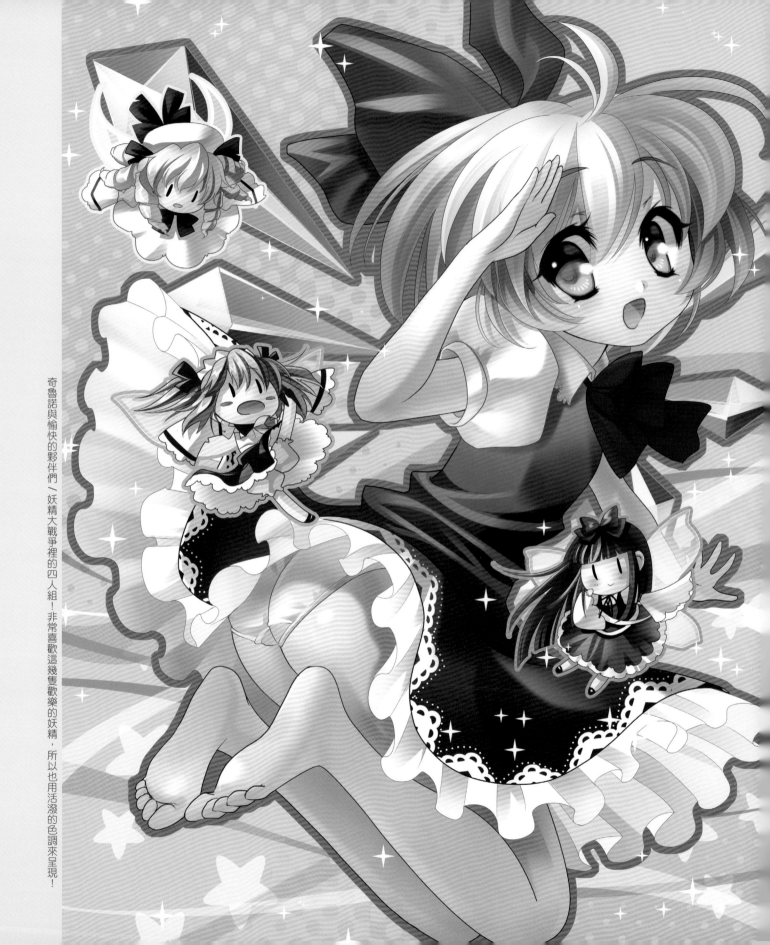

奇魯諾與愉快的夥伴們～妖精大戰爭裡的四人組！非常喜歡這幾隻歡樂的妖精，所以也用活潑的色調來呈現！

姫海棠／初次的抱枕作品，超喜歡小姫姫！我老婆！

曾出過的刊物

PF14新品魔法少女T恤開放訂購中
詳情請至部落格觀看
http://fc2syin.blog126.fc2.com/

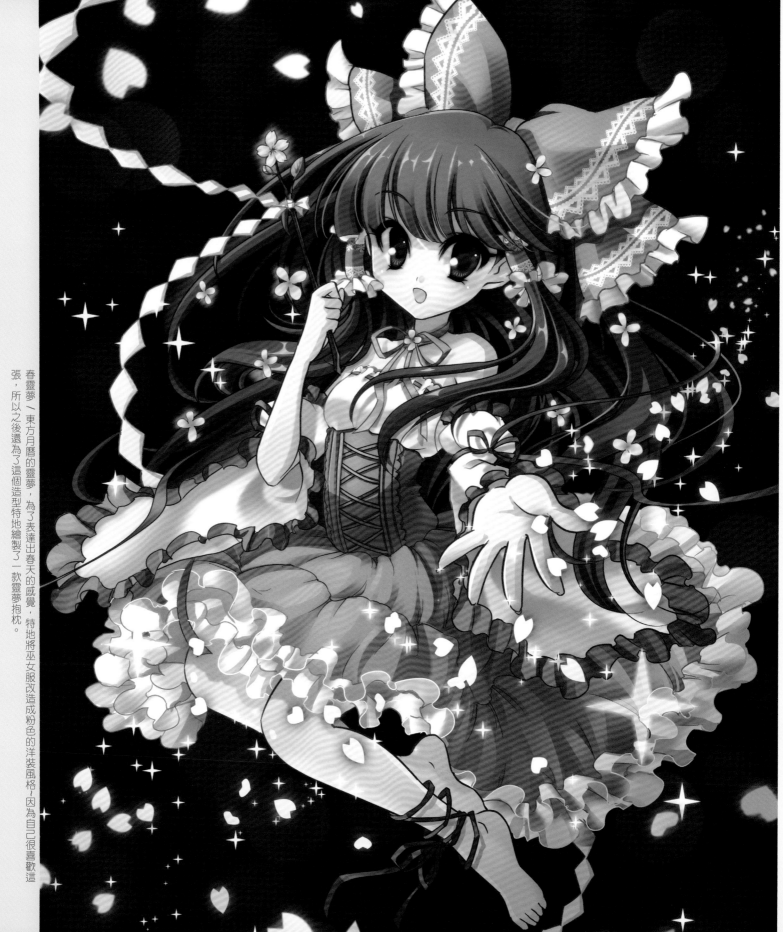

春靈夢／東方月曆的靈夢，為了表達出春天的感覺，特地將巫女服改造成粉色的洋裝風格。因為自己很喜歡這張，所以之後還為了這個造型特地繪製了一款靈夢抱枕。

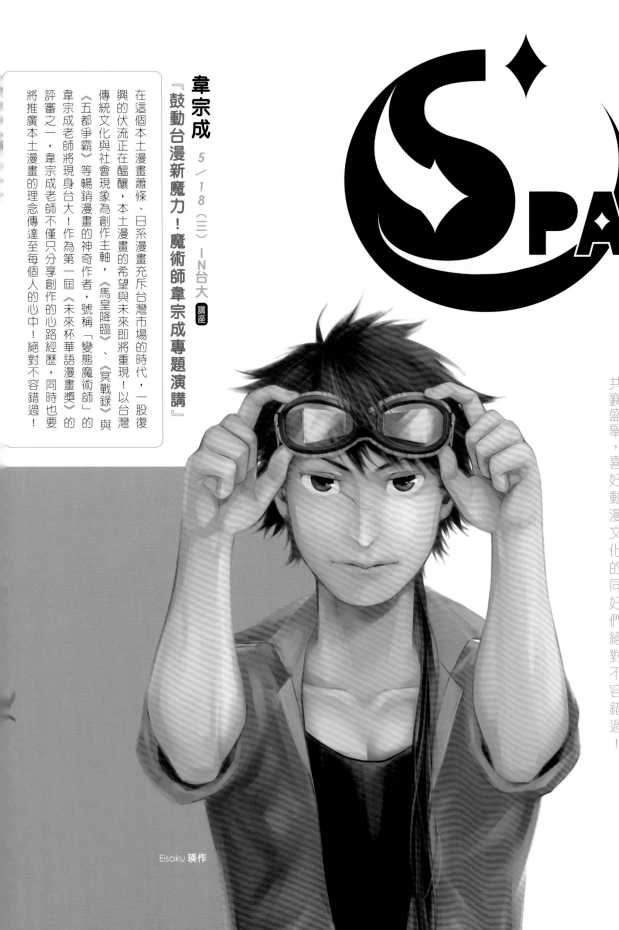

SPARK!

S PARK!
台大暨北藝大聯合動漫藝術展

由台大卡漫社與北藝大漫研社首度聯合舉辦，結合綜合大學的多元生態與藝術大學的專業氣質，前所未見的組合要挑戰你的認知極限！劍鋒已出鞘，準備好迎接名為創意的火花！為期兩周的活動將會舉辦一系列動漫文化相關講座，邀請知名動漫樂團、職業漫畫家、動漫產業相關人士共襄盛舉，喜好動漫文化的同好們絕對不容錯過！

韋宗成　5／18（三）－IN台大　講座
「鼓動台漫新魔力！魔術師韋宗成專題演講」

在這個本土漫畫蕭條、日系漫畫充斥台灣市場的時代，一股復興的伏流正在醞釀，本土漫畫的希望與未來即將重現！以台灣傳統文化與社會現象為創作主軸，《馬皇降臨》、《冥戰錄》與《五都爭霸》等暢銷漫畫的神奇作者，號稱「變態魔術師」的韋宗成老師將現身台大！作為第一屆《未來杯華語漫畫獎》的評審之一，韋宗成老師不僅只分享創作的心路經歷，同時也要將推廣本土漫畫的理念傳達至每個人的心中！絕對不容錯過！

Eisaku 瑛作

ABL 5／20（五）IN北藝大　[活動]

『SPARKLING NIGHT x ACG Band Live』學園祭

兩校繪圖競賽《新傳》隆重開展！這晚，我們邀請到台灣知名動漫音樂團體─ACG Band Live，為您帶來與眾不同的活動開幕！結合音樂、茶會，以及關渡好風光，絕對是今年初夏，最感動您所有感官的盛大饗宴！

Jo-Jo、Zero 5／25（三）IN台大　[講座]

『真・動畫大師─大友克洋的瑰麗世界』

日本動畫電影導演大友克洋繼1988年轟動全球的知名動畫電影《Akira》後又一力作。背景設定在維多利亞時代的大英帝國，在第一次萬國博覽會前夕，主角Ray Stim收到發明家祖父的一項發明「蒸氣球」，這個蘊含龐大能量的新發明將掀起劃時代的文明革命，同時也醞釀一場各大勢力爭先搶奪的風暴。

本次講座由知名動漫推廣團體《傻呼嚕同盟》之召集人Jo-Jo，和顧問Zero兩位資深動漫評論家進行電影講評。經典動漫電影精采重現，探索箇中奧妙的機會難得，請好好把握！

雪渦、PUMP 5／18（三）IN台大　[講座]

『PUMP的世界』

為了自己、為了理想、為了動漫的未來，他們踏上成為職業繪者這條艱辛無比的道路。知名動漫創作團體「夜貓咖啡館」下的兩員大手─PUMP與雪渦以身為職業繪者的身分分享自身經歷與心路歷程，以及對本土動漫藝文界未來拓展的付出與心聲告訴大家！此外，兩位老師將現場示範CG繪製，欲目睹PUMP＆雪渦風采的同好們務必前來！

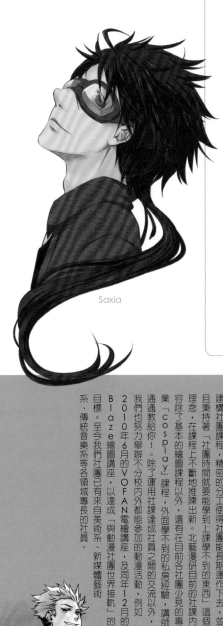

Saxia

北藝漫研

北藝大漫研社（TNUACC）於2010年正式出擊，這裡集結了各式各樣的ACG同好，並熱衷推廣著校內ACG活動，除了繪圖與COSPLAY交流、不定期舉辦講座邀請知名講師，還有更多豐富的活動，歡迎、同參與喲，只要有愛和熱血無論你在何方、不要害羞，趕快加入！！無論校內校外，讓我們共同渡過滿滿動漫的生活吧啾咪★

21世紀初，還未脫離史前時期的北藝漫研，由於缺乏文字的記錄，他們誕生於何時、做了些什麼、留下了什麼，我們現今都已無從考究，這個神祕的族群甚至曾經一度從台北藝術大學的社團史中消失。

西元2009年9月，幾名不知來自何方的年輕學生，在該學年入學的新生手冊中發現了這個族群的名字；於是心存疑惑的又期待的他們開始了探尋這個神祕族群的旅程……

西元2010年3月，沉睡多年，漫研的靈魂在一場北區大學漫畫展中再度甦醒，這群繼承了漫研基因的族群來自美術系。一點星火之火，當年開始探尋之旅的學生們看到了這冉冉燒起的一把火，這把火會在漫延得很快，燃燒出當年埋藏在這片荒野下的遺跡……2010年4月8日，北藝漫研正式重出江湖，揭開歷史的第一頁！

現今的北藝漫畫研究社（TNUACC）創立於美術系二樓一間水墨教室中，是由美術系一～三年級不等的學生組成的團體。由於學校社團氣氛不盛，社團的所有運作都必須自理。我們運用各社員的專長組織幹部及建構社團課程，精密的分工使得社團能夠運作下去，並且秉持著「社團時間就要學到上課學不到的東西」這個理念，在課程上不斷地推陳出新。北藝漫研目前的社團內容除了基本的繪圖課程以外，還有在目前各社團內少見的專業「cosplay」課程，外面學不到的動漫活動，通通教給你！除了運用社課達成社員之間的交流以外，我們也努力舉辦不分校內外都能參加的動漫活動，例如2010年6月的VOFAN電繪講座，以達成「與動漫社團接軌」的目標。至今我們社團已有來自美術系、新媒體藝術系、傳統音樂系等各領域專長的社員。

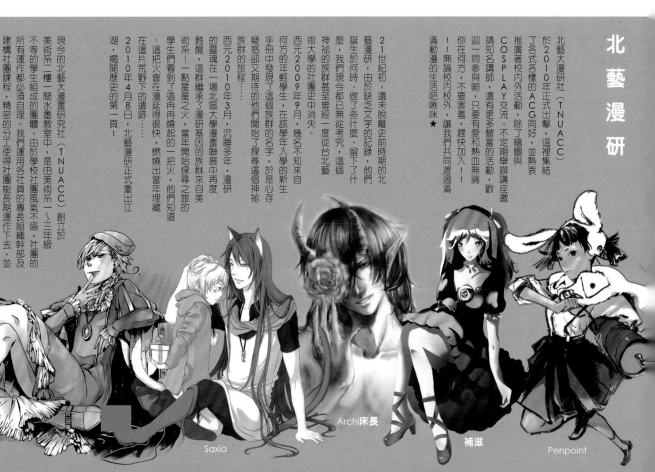

Eisaku 瑛作　　Saxia　　Archi床長　　補滋　　Penpoint

個人簡介

畢業/就讀學校：強恕高中

其他：非常喜歡ACG!!尤其是遊戲每天不玩一下就會渾身不對勁。很喜歡動物龍、馬、犬、狐狸等等，還有美型男!!!

繪圖經歷

　　玩到FF7遊戲受到衝擊因而走向美術這條路，通常都是買畫冊參考。曾經仰慕3D放棄過2D將近5年，看到2D同事畫的漂亮圖忍不住手癢又回頭學習2D。野望是成為5D的能手!

其他資訊

曾出過的刊物：HANDSOMEHAREM

為自己社團發聲：大家一起來萌PMBW吧!!!尤其是N大人!!!

KituneN

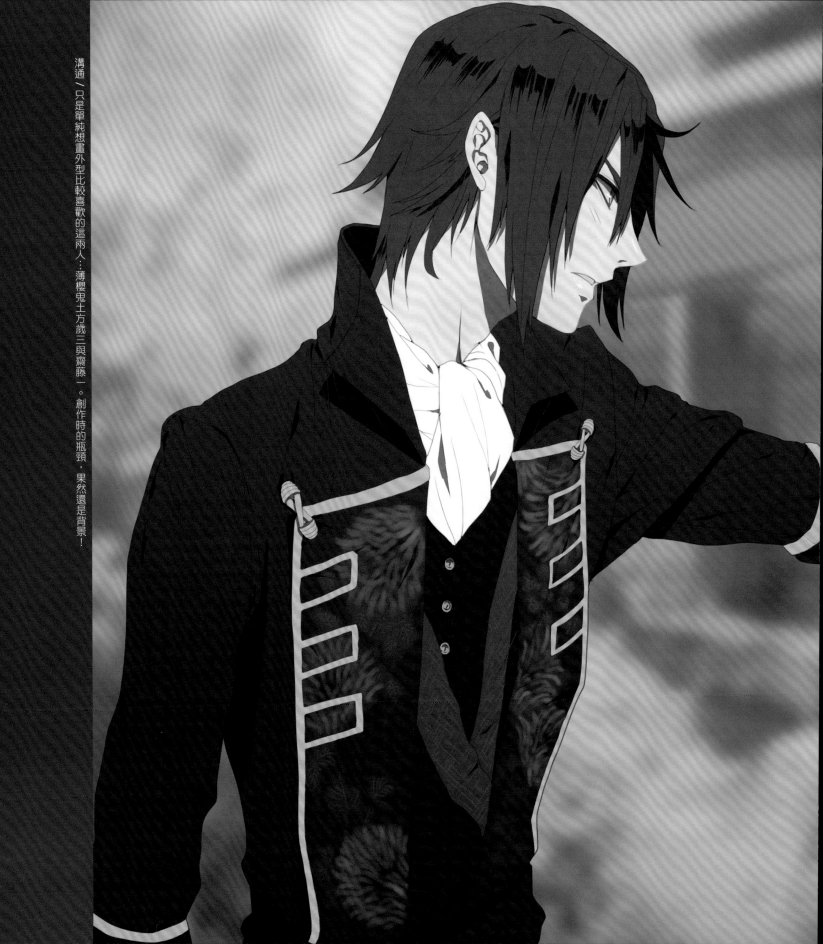

溝通／只是單純想畫外型比較喜歡的這兩人：薄櫻鬼土方歲三與齋藤一。創作時的瓶頸，果然還是背景！

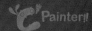

不准說再見／神奇寶貝BW的劇情讓太感傷所以…大家快來玩吧！創作時的瓶頸是背景顏色人物比例…

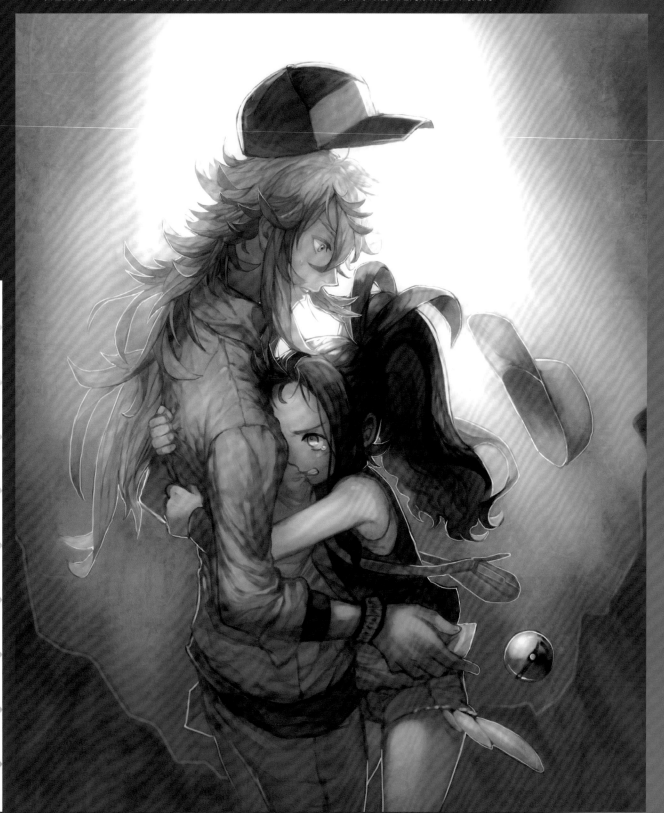

基山ヒロト／試著接觸受歡迎的閃電二人，第一眼看到他就很喜歡所以開始玩遊戲…ヒロト好可愛啊ヒロト，創作時的瓶頸是少年的體型，因為很少畫ON

一方通行 / 看了魔法禁書某集崩壞抓狂的一方通行瞬間被萌到！創作時的瓶頸是顏色與背景orz

神奇寶貝之森 / 想畫出可愛的ツタージャ。創作時的瓶頸是透視。

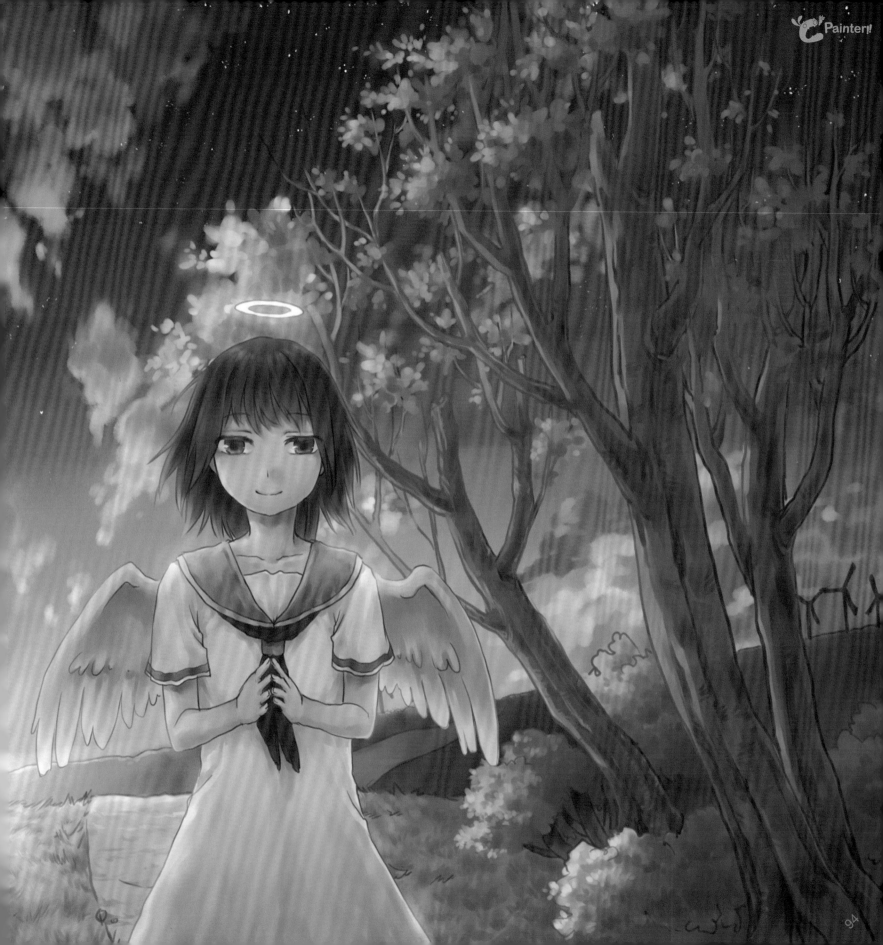

伊米雅

個人簡介

畢業/就讀學校：復興商工

騎士／自己ECO遊戲裡的腳色，畫完後腦袋裡除了蕾絲還是蕾絲…Orz

灰羽聯盟…落下／很喜歡這部作品，又想再挑戰看看黃昏的色溫而誕生的 XD

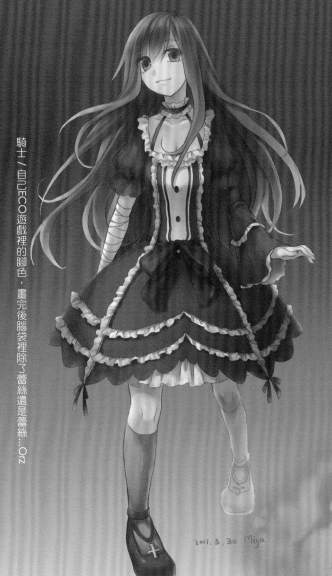

2011.3.30 Miya

不再依靠任何人 / 看此動畫的第十集時深深的被感動到，很期待結局的發展。

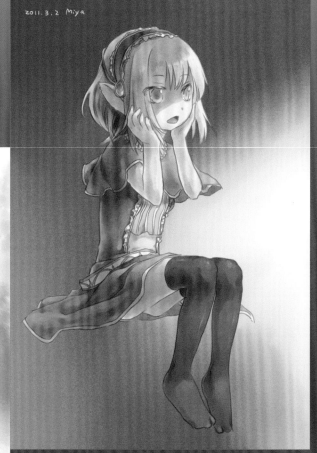

2011.3.2 Miya

光影練習 / 在摸索自己喜歡的上色方法中。

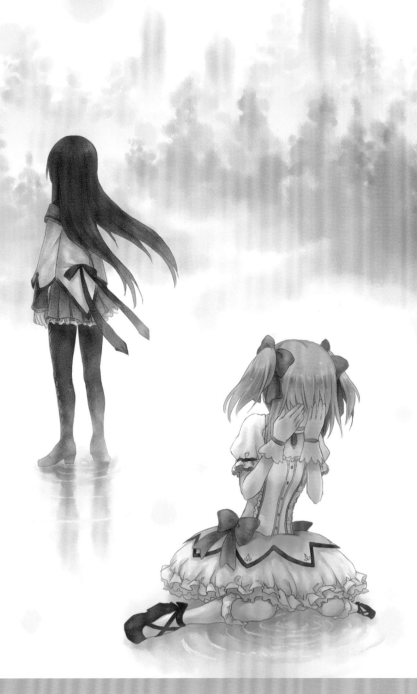

Miya 2011.3.22

Artemis / 一首初音原創曲，旋律很溫暖。自從第一次在別人的巴哈小屋聽到後，就無法自拔的喜歡上這首(笑)

Artemis

逆境達生 / 想用圖來傳達自己的祝福與鼓勵。想表達不論在怎樣的絕望，總會有過去的一天，如同黑暗中的陽光、旱地上的草苗。

Miya 2011.3.24

MUMUHI

姆姆希

畢業／就讀學校：
崑山科技大學視覺傳達設計系

自我介紹：
讀的科系雖然是設計系，但對於素描等等卻只有皮毛程度，學校教的挺有限的，而我在學校的專門是Maya等3D軟體。剛開始接觸動漫時其實很少在畫圖。後來退伍之後，發覺自己真正想要的生活就是畫圖，畫出自己喜歡的，別人也喜歡的美麗，這就是我想追逐的生命意義。目前還在融合色塊上色和厚塗，還有很多缺點，學習改進中。目前在更精進背景和各種角度的畫法。

繪圖經歷
在網路上看到一張很漂亮的線稿後，朋友勸誘下，就用自己的方式上色了。那時候連繪圖板都沒有，很辛苦的用滑鼠弄了10幾小時，完成的時候，感覺非常有成就感，從此就開始了繪圖之路。不過真正開始畫圖和同人活動則是兩三年之後。

因為看得懂日文，幾乎都在日本的網站學習，基本上遇到瓶頸，都先自己研究，在上網尋找教學資源，日本真是動漫大國，非常多厲害的人，也會分享他們的經驗，受益良多。

曾出過的刊物
和插畫兩方面精進。
望能完成自己建構的漫畫，同時往漫畫

東方下著祭

奏／如果有這樣的天使就好了…大概是這樣的想法畫的，不過其實主要是是想畫這個動作，真是相當有難度的動作。

優／因為很喜歡優，希望睡覺前能看到優，就畫了這張，睡覺之前看到想一起睡覺的優，真是幸福XD。

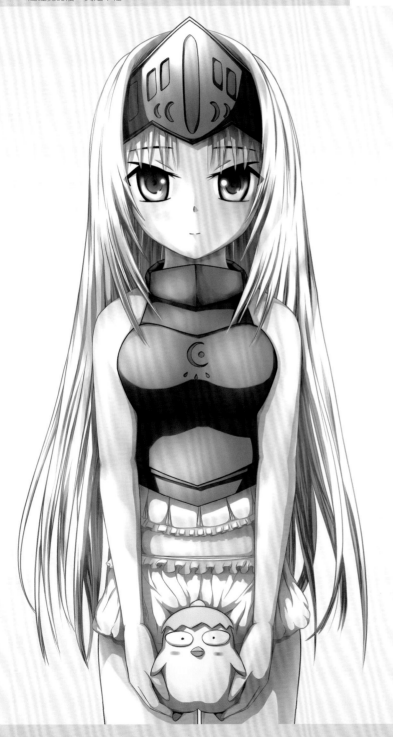

鈴仙／日光浴中的鈴仙，雖然不知道兔子會不會日光浴就是了XD，本來是想畫類似／ｗ＼這樣的表情，不過會變得有點搞笑，就沒採用了。

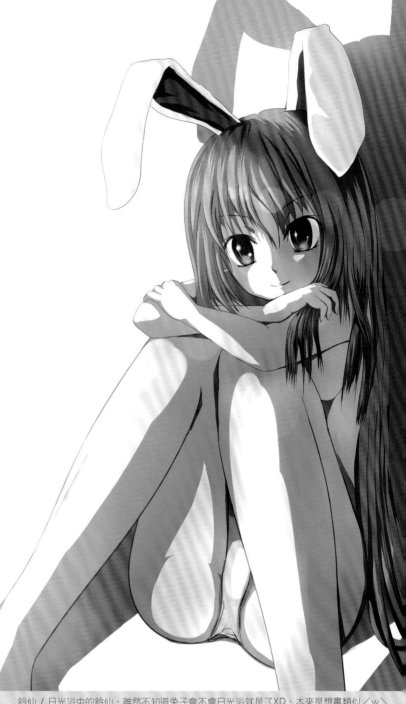

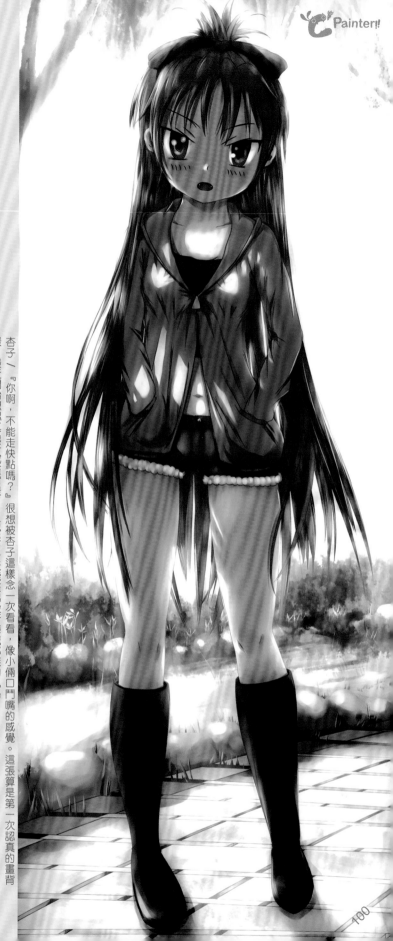

芙蘭／一直住在地下的芙蘭妹妹，想表現出充滿魅惑的感覺。紅魔館裡的角色，都給我一種穿著性感內衣的感覺，於是就這樣畫了。

杏子／『你啊，不能走快點嗎？』很想被杏子這樣念一次看看，像小倆口鬥嘴的感覺。這張算是第一次認真的畫背景，最近開始想認真地研究畫背景了，希望有一天能畫出像新海誠那樣的風景。

萃香／萃香的天真爛漫真的很可愛，又是不老的妖怪少女，想畫出她天真無邪，無憂無慮的表情，不知道有沒有表達出來。

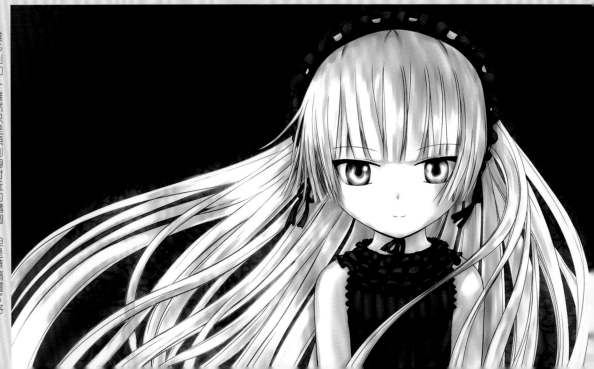

維多利加／雖然只是頭到胸附近的構圖，但是草稿畫了好久。不知道為何一直改，本來是稍微側臉的構圖，結果一直改的結果，又變成最常畫的正面。雖然一直提醒自己不要再只畫正面了，怎麼最後都會這樣呢…真頭痛。

阿基老師

散播夢想的教父

Ｃｍａｚ秉持著報導ＡＣＧ界幕後推手的堅持與理想，這期編輯團隊特地造訪了在中南部赫赫有名的校園活動「ＫＤＦ的主辦人」阿基老師做為本次的採訪對象，阿基老師最著名的就是一身肯德基爺爺的造型以及熱血、活潑的個性，非常受到學生們的尊敬與喜愛，究竟阿基老師（以下對話中簡稱阿基）是秉持著甚麼樣的堅持與理念呢？

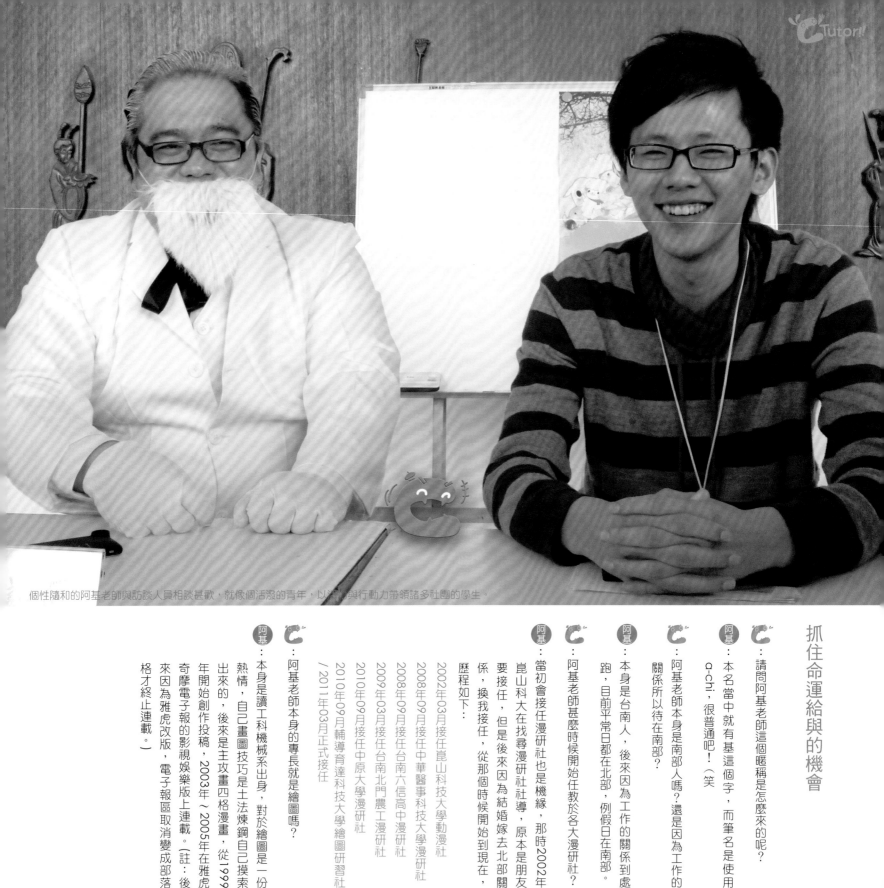

個性隨和的阿基老師與訪談人員相談甚歡，就像個活潑的青年，以熱情與行動力帶領諸多社團的學生。

抓住命運給與的機會

ぐ：請問阿基老師這個暱稱是怎麼來的呢？

阿基：本名當中就有基這個字，而筆名是使用 a-chi，很普通吧！（笑）

ぐ：阿基老師本身是南部人嗎？還是因為工作的關係所以待在南部？

阿基：本身是台南人，後來因為工作的關係到處跑，目前平常日都在北部，例假日在南部。

ぐ：阿基老師甚麼時候開始任教於各大漫研社？

阿基：當初會接任漫研社也是機緣，那時2002年崑山科大在找尋漫研社社導，原本是朋友要接任，但是後來因為結婚嫁去北部關係，換我接任，從那個時候開始到現在，歷程如下：

2002年03月接任崑山科技大學動漫社
2008年09月接任中華醫事科技大學漫研社
2008年09月接任台南六信高中漫研社
2009年03月接任台南北門農工漫研社
2010年09月接任中原大學漫研社
2010年09月接任育達科技大學繪圖研習社
/2011年03月正式接任

ぐ：阿基老師本身的專長就是繪圖嗎？

阿基：本身是讀工科機械系出身，對於繪圖是一份熱情，自己畫圖技巧是土法煉鋼自己摸索出來的，後來是主攻畫四格漫畫，從1999年開始創作投稿，2003年～2005年在雅虎奇摩電子報的影視娛樂版上連載。（註：後來因為雅虎改版，電子報區取消變成部落格才終止連載。）

社團是要看到熱情的學生，而不是熱血的老師！

ㄏ：在一開始接觸學校社團的時候有甚麼困難點？

阿基：2002年一開始的時候，說真的，真的不會帶社團，也不太會畫圖…(掩面)，接任崑山的時候跟比較社團較年長的社員也大概差個三歲，還停留在美術社的教學觀念，對於漫研社的主題運作一直沒有辦法精確的掌握，而且崑山本身的視傳視訊系的學生本身繪圖基礎就很強了，有些社員繪圖功力更是超強的！初期上課的時候，還會被社員耶呢！(笑)

阿基：而且當時大家年紀也沒差多少（所以當時還很年輕喔！），有些時候社團活動都會帶頭往前衝！也因為這樣，多少一些理念跟社團部分幹部有摩擦的發生，也曾經被課指組的組長說根本不像是社導，簡直像是社團的社長……(掩面)

後來因為當時組長的一句話，我才開始改變了觀念，「社團是要看到熱情的學生，而不是熱血的老師！」，就那個時候開始，轉向思考社團應該的發展方向，如何讓社團永續的經營下去，在初期2~3年當中，看到有些社團很強大，但是幹部畢業後，社團就整個沒落了，也看到有些社團，社員、幹部真的很有心想讓社團發展起來，但是缺少一個方向，組織運作的模式，日子久了，大家的熱情也退了，這是多麼可惜的一件事。

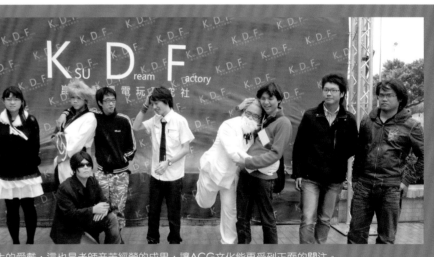

阿基老師與各大社長們在宣傳版前的合照，看的出來老師很受到每個學生的愛戴，這也是老師辛苦經營的成果，讓ACG文化能更受到正面的關注。

ㄏ：所以老師對於社團教學以外還有更多的期許，是這個意思嗎？

阿基：（我認為）學校社團除了教學做一些事情？例如組織架構、活動辦理與帶領、社務上的運作等，像服務性的社團為什麼在學校當中會很活躍，因為他們的傳承制度做的很好，每學期都有對校外的活動與服務可以辦理參加，學長姐與學弟妹的交流關係也因此都很好，而漫研這種學藝性的社團，社員本質就是會比較文靜型，而且社團也沒有什麼大型的對外活動可以參與，而且不是主流社團，學校也不太會重視，所以一旦後續沒有傳承好，社團就很容易沒落。

阿基：（所以）那時候在想，運動性的社團像籃球社、棒壘球社每學期都有聯賽或者比賽再參加，服務性的社團每學期也有固定的社區服務再辦理，那學藝性的社團是不是也可以這樣？所以2003年起就開始把社團帶領去參加外面的活動，而2000年開始，台灣的同人創作場次也開始在發展，因此就以參加台南的成大同人展和高雄縣政府的南區社團嘉年華的活動，為社團的例行活動場次，每學期創作一本社刊，以成大同人展為發表場次，這樣開始讓社團每一個學期有一個很明確的目標，就是做社刊！

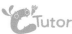

阿基：就這樣開始確定了社團發展方向，也開始讓社員在每學期的教學課程當中，做一個成果展現，也因為每次活動的到來，除了社刊的編稿創作外，還有活動場次當天的人員工作的安排，就盡量讓社團幹部去主導發揮，我們在後面支持與鼓勵，大家的互助合作，社團新舊成員的感情也更融洽，也讓參與社團的社員有一個歸屬感，讓社團有窩的感覺！

阿基：以2004年的南區社團嘉年華為例，崑山社團當時為同人區的總召，那時候社員提議分區舞台背景要製作RO遊戲中的城門，結果真的在兩個禮拜內製作完成，並且移到高雄澄清湖活動會場去架設，那個時候大家在一起創作的感覺真的很棒！原來學藝性的社團也是可以這樣的有趣的！

ᒼ：老師目前底下正在帶的學生，社團大約有多少人呢？

阿基：崑山科大動漫社約158人
台南六信高中漫研社約40人
中原大學漫研社約40人

ᒼ：中華醫事科大漫研社約46人
台南北門農工漫研社約45人
育達科技大學繪圖研習社約64人

ᒼ：老師對於教學的堅持以及原則有甚麼是想跟讀者們分享的？

阿基：創作也好、社團活動也好，好像沒有什麼關連，如果我們換各角度去想，創作停止跟社團沒落了，是怎樣的原因呢？（是因為）沒有目標吧！我常常在講，創作是一場耐力與意志力的持久戰！如果鬆懈了！那麼這場戰役就是終止了，所以我都會要求，不管社員的繪圖技巧好還是壞，一學期下來，就是最少一定要交一張稿件，只要有交社刊稿，我就是一定會收入在社刊當中，因為這一本社刊的成果，是這一學期大家在這個社團參與的點點滴滴紀錄，也是讓大家很明確的知道，社團這學期就是要交稿，只要有心，畫的圖一定看得出來，一定會鞭策自己去練習，技巧一定會提升！

阿基：創作也是如此，如果是那種三日修羅場的本子，自然而言也是會被市場所淘汰，所以我們可以看到一些創作家，他們的實力與成果都是積年累月的累積出來的，天下沒有所謂的天才，即使有，也是少數，籃球社、棒球社都要練習了，更何況是創作繪圖呢？

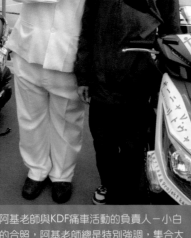

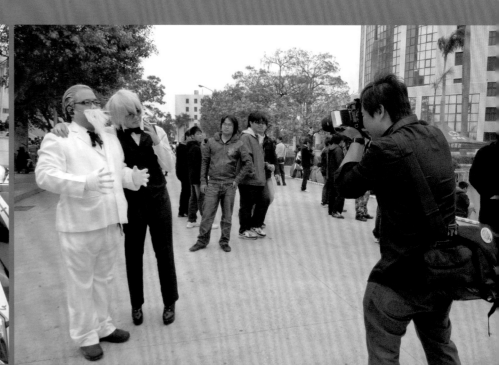

崑山科技大學動漫社100年社長，長的與陳漢典有60%相似，人也很活潑，是個很會帶動氣氛的人。

阿基老師與KDF痛車活動的負責人－小白的合照，阿基老師總是特別強調，集合大家的力量，才能將最好的成果展現出來。

訪談途中不時有人與阿基老師合照，據說阿基老師的肯德基爺爺裝扮已經成為各大動漫活動場的標準象徵，也是KDF的吉祥物。

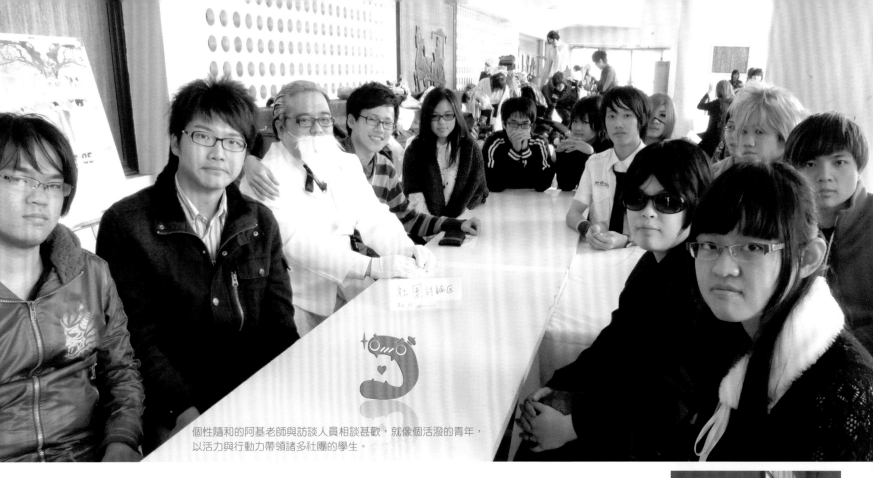

個性隨和的阿基老師與訪談人員相談甚歡，就像個活潑的青年，以活力與行動力帶領諸多社團的學生。

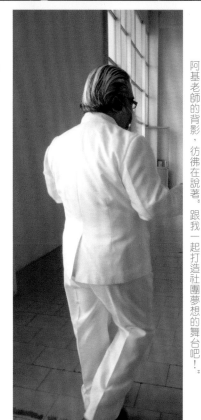

阿基老師的背影，彷彿在說著：跟我一起打造社團夢想的舞台吧！

阿基：而社團就是提供一個這樣的環境，讓有志一同的朋友，能夠在一起互相扶持、鼓勵、創作，讓參與的每一個份子不會感覺到孤單，而身為指導他們的社團指導老師，在這過程當中，不敢說自己社團當中，所教導方式或者是自己所學的，是不是適合社團每一個份子，但是在他們參與社團這過程當中，陪伴著他們共同成長，支持他們往前走，做好的時候鼓勵他們，犯錯的時候去提醒、修正他們，這樣才是身為一個教師最重要的事！

阿基：而目前舉辦KDF的目的，也是希望能夠藉由這樣的大型漫研性質的社團聚會，把這場活動當作是社團成果發表的場次，就跟籃球的高中聯賽，或者棒球的金龍旗、甲子園那樣，讓每一個參與的社團每學期有這樣的成果目標做為創作發表的原動力！

：如果有中部或是北部的學校想請老師任教是否有可能呢？該怎麼聯絡？

阿基：目前接任的學校當中，崑山、華醫、六信、北農是台南地區的學校，育達是苗栗地區的學校，中原是桃園地區的學校，基本上只要時間許可，社團有意願的話，我都是滿歡迎的，或者對於社團運作有興趣交流的，也歡迎聯絡喔！

有興趣可以上KDF的官網http://blog.yam.com/kdf留下聯絡資料喔！

KDF05 活動報導暨社團作品發表

民國百年的各社團社長們，為了讓在學校不強勢的學藝性社團發光發熱，不遺餘力的努力著。

臺灣的同人活動至今已有15年以上的歷史，發展到現在，臺灣每年有15場以上的同人類型活動，
不乏Cosplay、販售會、展示會、Only場等等，而每個活動系列的主辦單位無不盡全力展現活動
的自我特色，協助臺灣ACG市場的發展。

而KDF (Keep Dream Factory) 則是台南崑山科技大學為主軸學校發起的一個同人活動，是目前最
能代表臺灣南部同人形象的活動之一，主辦單位有崑山科大、中華醫事科大、台南應用科大、遠
東科大、高苑科大以及長榮大學。這次Cmaz很榮幸的專訪到KDF的主辦幹部們，讓他們跟讀者
分享舉辦同人活動點點滴滴跟一些不為人知的秘辛喔！

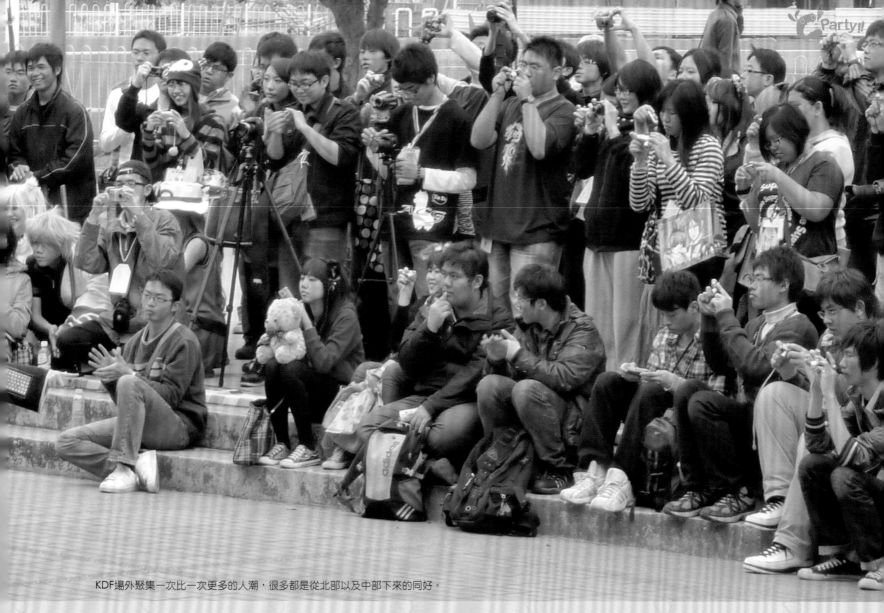

KDF場外聚集一次比一次更多的人潮，很多都是從北部以及中部下來的同好。

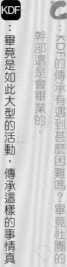

ⓒ：KDF的創辦學校以及創辦人是誰呢？

KDF：崑山漫研（KDF）創辦由張恒基老師一手發起，透過崑山動漫電玩研究社做為整體活動的基底，並在第一場的時候，聯合中華醫事科大、台南應用科大、遠東科大、高科大苑、長榮大學與六信高中、北門農工等學校性漫研性質社團一同參與討論辦理。

大概是因為我們在第一屆之後就有募集學校的動作，並且也有許多學校性社團有參與的意願，於是在不知不覺中，到了KDF05時，已有了二十三所學校二十七個社團參與主協辦。

ⓒ：KDF的傳承有遇到甚麼困難嗎？畢竟社團的幹部還是會畢業的。

KDF：畢竟是如此大型的活動，傳承這樣的事情真的有一定的困難度。

而原本動漫電研究社這種文藝性質的社團，在許多學生裡都覺得只是看看漫畫玩玩電動大家交流交流的事而已，所以很容易因此而難以尋找到一同想熱血辦活動的同伴們。

並且辦活動的這種事是有一定的壓力及困難的，接任的社長及社團幹部必須承受一定的壓力及面對活動時臨時出現的問題，也就是說，辦活動的同時即是在考驗著幹部們的隨機應變能力以及事前是否有規劃周到、人員調度、心理調適（因為壓力大）等等的問題。

隨著幹部的更換，出現的問題也都會有不一樣，有時候也會有場地方面，我們根本無法事前避免的問題存在。而傳承這樣的事，也會因為每屆指導幹部不一樣的作風而有所不同，但可以確定的事，我們都希望能將活動辦得圓滿，也希望前來參與的同好能夠盡興。

表演的結束還做了舞台特效，主辦單位十分用心。

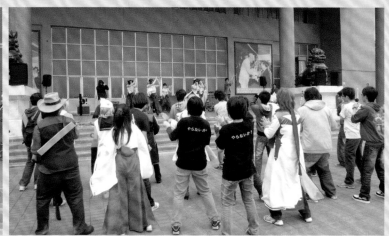

舞台下的觀眾跟著舞台上的舞者們一起互動，讓活動充滿了年輕的活力。

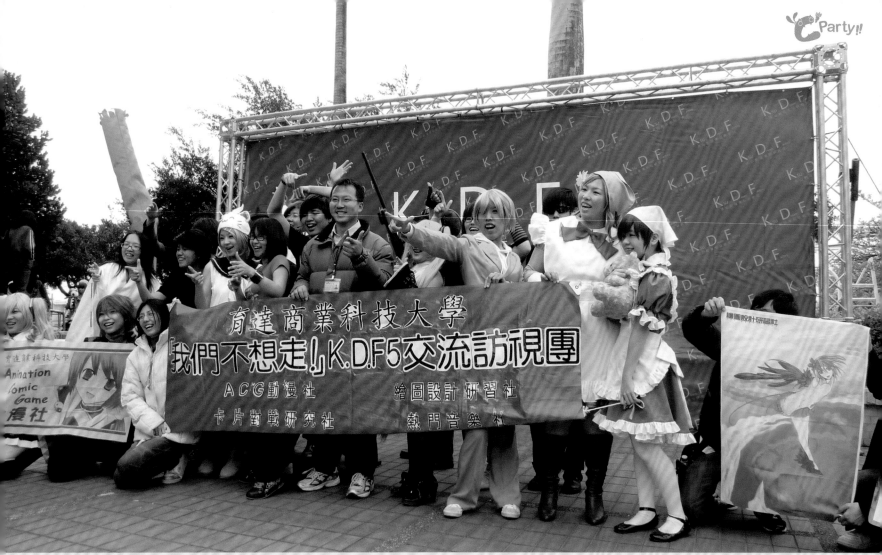

育達商業科技大學
「我們不想走！」K.D.F5交流訪視團
ACG動漫社　　　　繪圖設計研習社
卡片對戰研究社　　熱門音樂社

育達科技大學的訪問團，特地包了三台遊覽車下台南，具有非常高的誠意！

ⓒ：活動舉辦到現在是第五場了，至今覺的舉辦活動最大的困難點在哪呢？是資金的籌募還是人員/攤位的招募之類的？

KDF：其實都有，畢竟是學校性質的社團，每次辦活動也需要跟學校確認能夠撥下來的款項。雖然資金的籌募很辛苦，但是能夠看到大家玩得盡興的樣子及事前社員們一同幫忙完成活動那種大家一起做事的感覺也就覺得滿足了。重要的是，我們在這場活動中學習到了甚麼。

不過其中最困難的大概是攤位的招募，因為地理上，交通並沒有那麼的方便（如果由其他地方坐火車到台南還得搭公車才能到達崑山。）以及KDF規模還不到很大型的地步，於是在場次集中的月份裡很容易被有所取捨。

ⓒ：學校本身對於這樣子的活動，表現的態度是贊成還是反對？

KDF：學校本身表示贊成，在第一次辦理KDF的時候，來了許多的同好似乎讓他們覺得驚訝。因為本身是贊成的，所以這方面的挫折並不大。

KDF也募集了痛車的展示，展現車主們對於ACG的熱愛。

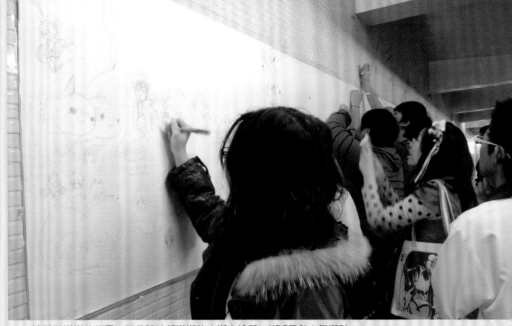

活動的服務人員，為了表演做出了和式的裝扮，引人注目也相當可愛。 塗鴉牆滿滿的插畫，而且隨時都滿滿的人潮在塗鴉，KDF果然人氣滿點。

ぐ：KDF每一次活動都有籌備舞台活動的樣子？像很多其他的活動場次是不舉辦舞台活動的，是甚麼原因讓KDF想要做舞台活動呢？

KDF：就像一個主題一樣。動漫歌曲也是屬於動漫一類的。因為有這個舞台，也讓許多正在完成夢想的樂團有上台表演的機會。而當時，大概也是因為在第一屆辦裡時，張恒基老師非常喜歡god knows這樣的音樂，於是就有了樂團表演這一塊了。

ぐ：KDF截至目前一直順利的在舉辦，那對於未來的規劃是不是有將活動擴大或是在別的場地舉辦不同場次的想法或是可能性？

KDF：雖然有過想將活動擴大或拉到交通較方便的地方辦理的想法，但因為許多原因，所以目前暫時不會做到這一塊。畢竟KDF還未到非常成熟的地步。

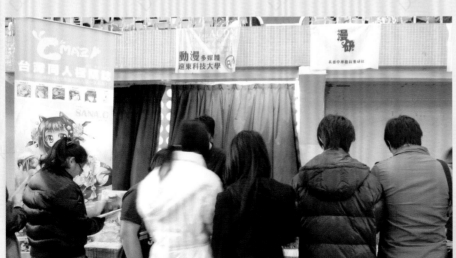

Cmaz這次也非常感謝南部讀者們熱情的捧場囉！

場外Coser尺寸十分驚人的服裝…

動漫畫電玩研究社
Dream Factory

崑山科技大學 動漫電玩研究社

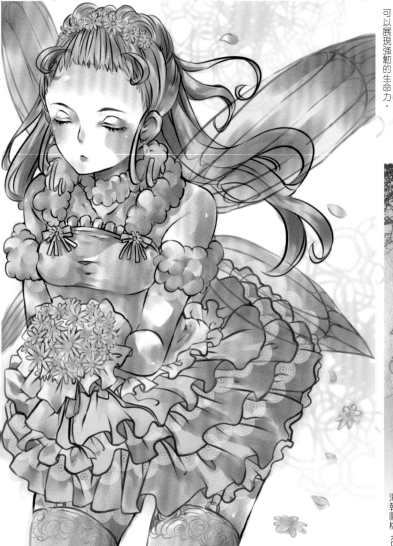

jyun 畫裡的少女捧著雛菊，其花語代表著活力！雖然說雛菊有種給人弱不禁風的形象，但其生命力旺盛就像是夢想一般，不管何地都可以展現強韌的生命力。

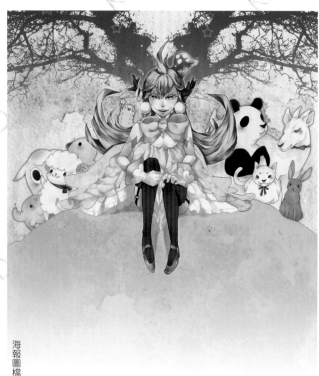

海報圖檔 KDF05

jyun 高額頭！！

社團簡介

崑山動漫社社團是由一群喜愛ACG（ACG 即為 Anime Comic Game）所組成。

社團性質又細分為

1．繪圖組：教導如何繪畫同人或仿畫、有小組長可教大家繪畫以及同人誌。

2．COS組：有COSPLAY經驗之社員，教你如何去打扮成心目中理想的動漫畫電玩角色。

3．道具組：教你如何製作動漫畫遊戲裡的道具。

活動範圍除了崑山校園外，我們也積極向外拓展。如參加社團嘉年華、ACG相關活動場次，並不定期舉行社員外拍等活動。

相關活動訊息請參閱我們的yam天空！

http://blog.yam.com/kdfdf

南台科技大學 動畫漫畫研究社

STUT THE HERO

四面超人，用南台校徽（其實有點畫錯）發展出的超人。近期迷上了美式畫風，深深的了解到他的博大精深以及藝術性。

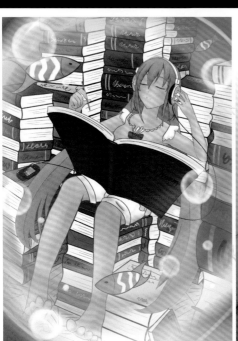

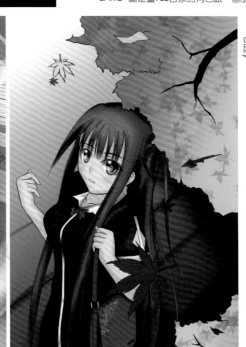

FANTASY EARTH ZERO

LARC 圖是畫FEZ自家的角色跟一個朋友，戰士的夏洛萊套裝和拳鬥士的叢林貓套裝。

Agemini 邊聽音樂邊感受音樂所要帶來的意境，然後融入創作之中，大概就是這種感覺吧…(笑)。

Dizzy

社團簡介

大家好我們是『南台科技大學的動畫漫畫研究社』，提供全校動漫畫愛好者之交流研習場所、提倡動漫畫藝術風氣、傳播動漫畫藝術相關之正確知識。

除靜態繪圖研習之外，還會有道具製作教學、猜歌、等動態團康活動，讓不管喜歡動態或靜態的同好們都能愉快交流，是一個動靜皆宜的社團。期望接下來能招收到更多的同好，並在近期回復每學期出本的計畫。2011.3.24

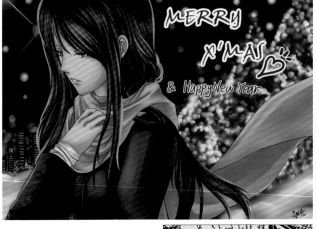

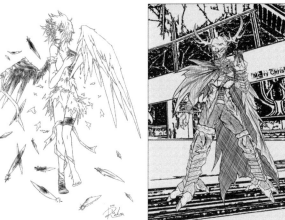

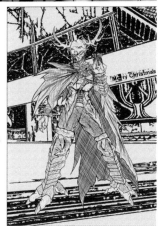

ART DRAFT CLUB

育達商業科技大學

繪圖設計研習社

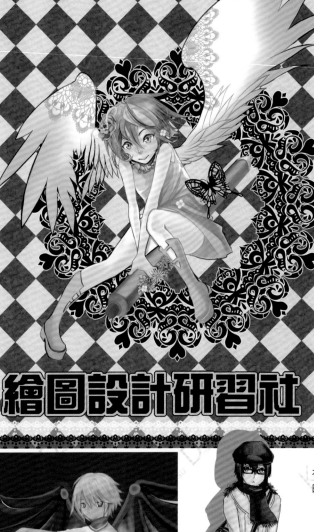

繪圖設計研習社版娘：繪研小天使

繪圖設計研習社

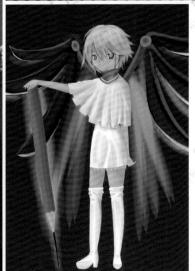

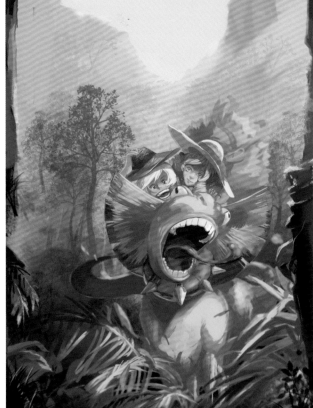

社團簡介

繪圖設計研習社是在98學年度才剛創立的新興社團，也是在學校的輔導下才能在短短的幾個月內從預備性社團變成為正式社團。本社團致力於繪圖以及設計方面的研究，由社員們一同集思廣益來討論，得到最好的想法，也同樣可以學習到不同的想法，我們社團就是為了大家一起進步所以才存在的的。

http://blog.yam.com/ArtDesign

A.D.C THREE BIG HEAD

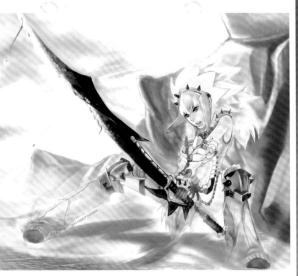

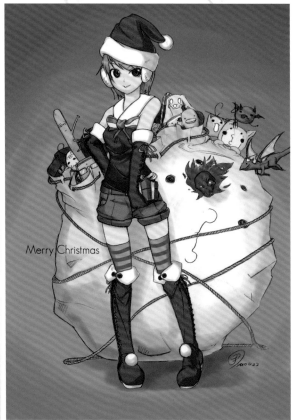

Merry Christmas

Merry Christmas

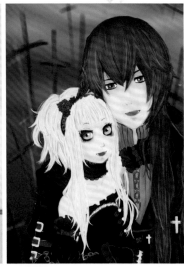

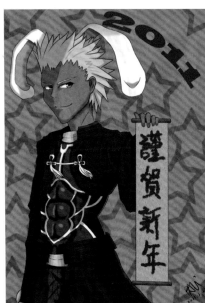

2011

謹賀新年

rockman zero

高苑科技大學

動畫漫畫研習社

darkmaya

死神
BLEACH

修澈

小紫

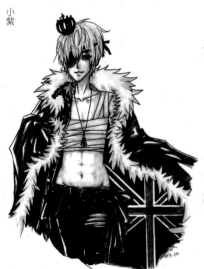

啟明

HiKaRi

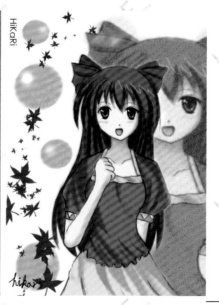

社團簡介

社團目前以動畫、漫畫、遊戲、等資訊交流為主！希望各社員能在這邊找到屬於自己的新天地，未來更以與南部各學校社團為交流為主軸！

定期與各學校進行友誼交流等活動！

社團臉書 http://0rz.tw/Cbl2z

社團天空 http://blog.yam.com/acair

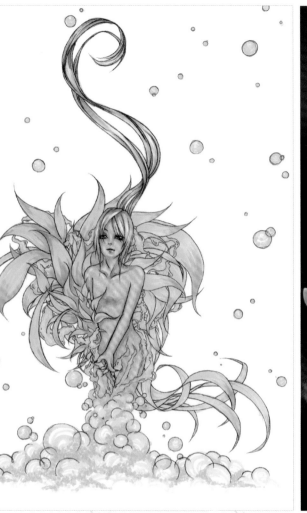

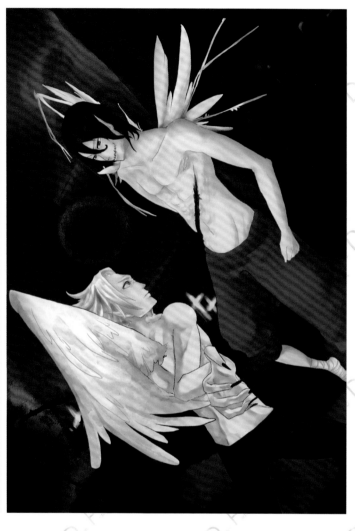

亞太創意技術學院

漫畫研究社

長心女帝

社團簡介

我們是亞太漫畫研究社，本色集合了愛畫畫、cosplay、ACG或喜愛動漫的同好們。

社團今年開始也恨原力的向外做活動還請多多指教!!

http://diary.blog.yam.com/gl1213

http://www.facebook.com/#!/profile.ph
p?id=100001833688218&sk=photos

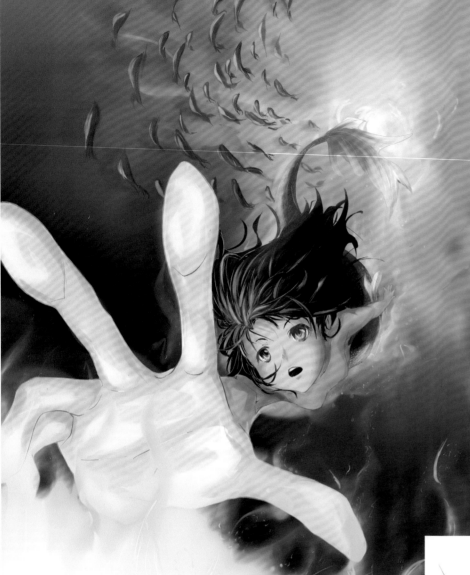

中原大學

中原大學漫研社

社團簡介

本社團秉持著發揚動漫文化的精神，提供動漫愛好者一個能夠自由交流的地方，並提倡自由創作，讓想漫畫、繪圖、小說、COS等創作的人，可以有個自由發揮的場所。

http://blog.yam.com/msg/comiccycu

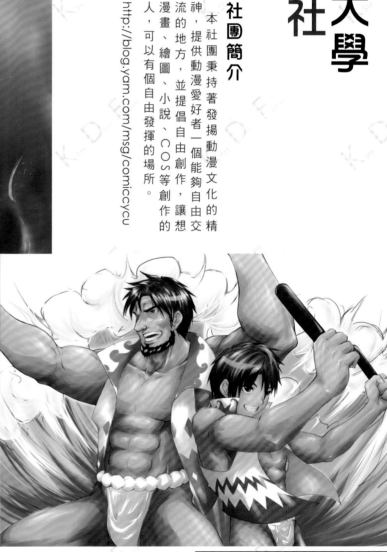

中華醫事科技大學

動畫與漫畫專研討論社

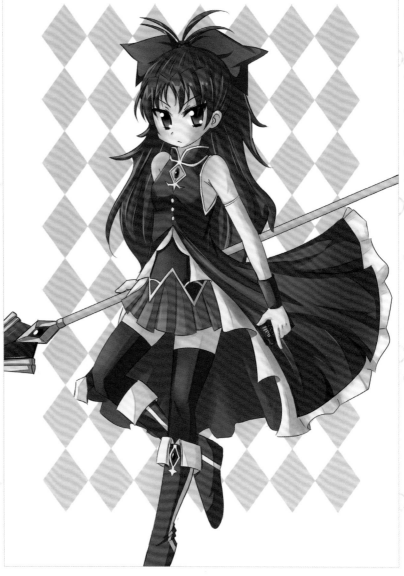

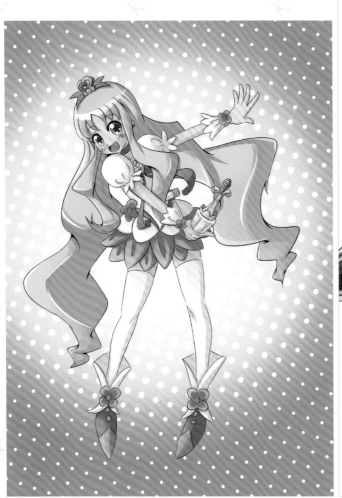

社團簡介

本社以推廣動漫電玩交流，鼓勵並培育動畫、漫畫創作者為宗旨。社課的設計活潑而多元化，藉由、動畫、漫畫、電玩的交流，充滿不同學習領域，相同興趣的學生可以彼此互相結識，擴大自己的人際關係及生活圈，透過在社團的互動與討論，學習到動漫領域的知識。

課程是漫畫的技術研發與動畫的寫實講解，活動則是依各社員的意見同時展現出各種不同的活動內容，致力於同人場的活動能使社員了解同人世界的廣闊，進行同興趣的接觸與了解。

同時擁有完善的社辦和設備，同人活動頻繁之下，也對同人方面開始著手研究，各種cosplay的外拍，活動則有歌謠祭與各種活動並有在跟各校舉辦同人展。

http://club.hwai.edu.tw/B/B08/index.htm

ACG 私立長榮大學 ACG研究社

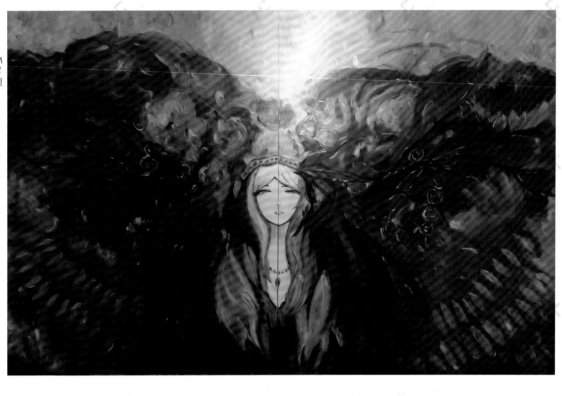

MR貝

基本上我的創作重點主要是以傳統媒材出發並結合ACG要素作為表現方式。

目前就讓美術學系的我雖然在剛起步時常常有人要求我慎重的去面對我的作品，不過現在已經很少在受到建議了可能是我已經開始慢慢放手去做了吧！

總之在創作中加入ACG主題，營造出作品深度，但外表又保持著鮮豔色彩，之後要讓他被稱為藝術作品還需要加上許多想法。

總之，不管在各領域，需要學習的都還有很多很多，所以我會抱持著學習的心態繼續走下去的。

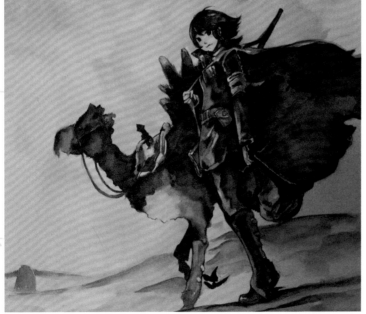

MR貝

社團簡介

本社成立於民國八十七學年度第一學期，全名為「私立長榮大學ACG研究社」，以推廣動漫電玩交流，鼓勵並培育動畫、漫畫、文章創作者為成立宗旨，凡是本校師生，只要是對動漫畫或電玩有熱誠者，都可以加入。

社課的設計活潑而多元化，藉由ACG(animation動畫、comic漫畫、game電玩)的交流，讓在課業方面為不同學習領域卻有著相同興趣的學生們，可以彼此互相結識，擴大自己的人際關係及生活圈，並且透過在社團中的互動與討論，學習到待人處事的道理，以及某些領域的知識，正所謂以社團結交朋友、以朋友獲得知識、以知識拓展視野。

http://dream.cjcu.edu.tw/forum-70-1.html

國立臺灣海洋大學光畫社
Model, Animation, and Comic Culture Research Association of National Taiwan Ocean University

國立臺灣海洋大學光畫社

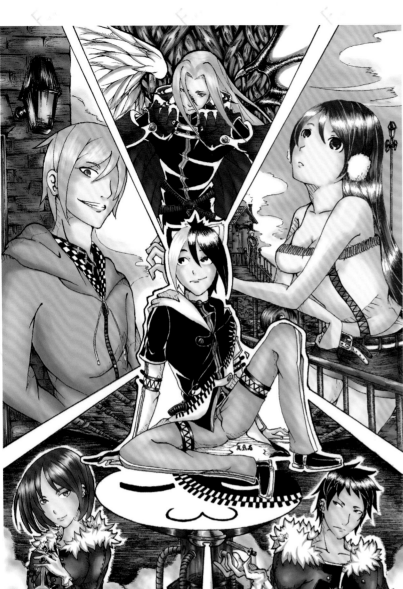

集合 原創角色，主題為「血色福音」的主要角色。

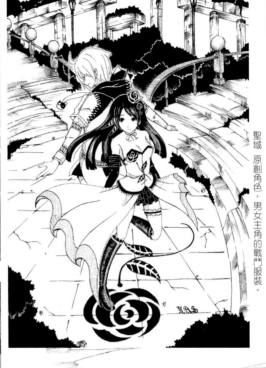

聖域 原創角色，男女主角的戰鬥服裝。

莉亞&虛 原創角色，男女主角的輕便休閒服裝。

社團簡介

社名源於結城正美（ゆうきまさみ）老師的作品『究極超人R』中的攝影社。一方面也有「以光影做畫」之意，其名為光畫社。

社團活動並不是只有做畫，本社設有三個部門，分別為模型部(Model)、動畫部(Animation)和漫畫部(Comic)。

取其英文字頭「MAC」為光畫社的英文簡稱。

三部一體，互相扶持，一起努力，共同創造光畫社的未來。

台南應用科技大學

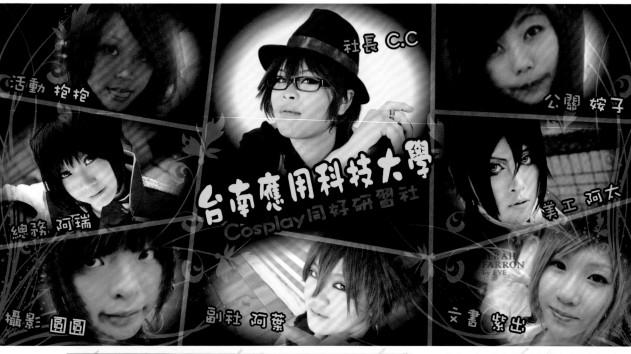

活動 抱抱

社長 C.C

公關 姲子

總務 阿瑞

美工 阿太

攝影 圓圓

副社 阿葉

文書 紫出

將Cosplay社的各幹部，將大家集合在一起，
集為一心。

台南應用科技大學 Cosplay同好研習社

社團簡介

大家好，我們是台南應用科技大學的「Cosplay同好研習社」，以活潑、自由的上課方式來帶領大家。

上社課，在這邊可以認識到同校的Coser或是對ACG有很高熱誠的同好！我們互相學習、互相討論。

在很輕鬆的氣氛下大家可以互相交流。而每年夏天都會舉辦一場Cosplay比賽活動，往後也請大家多多指教。

http://blog.yam.com/tutcos
Plurk: http://www.plurk.com/tutcos

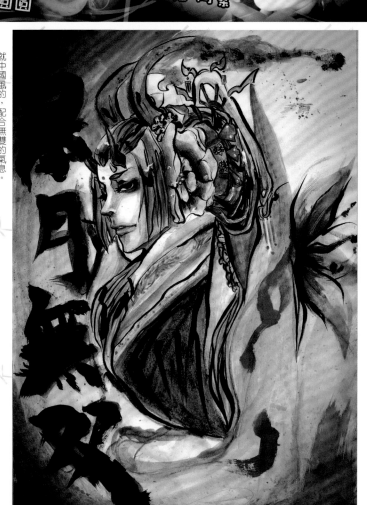

就中國風的，配合無雙的氣息。

raven

RAVEN

black master

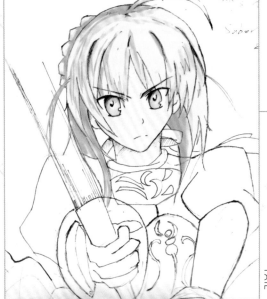

FATE

緋欠

嘉南藥理科技大學 漫畫研習社

社團簡介

Q：想要跟同好一起交流嗎？
A：這裡最新的動漫資訊！！
Q：想要COSPLAY？
A：這裡有正確快速的入門教學喔！！
Q：腐跟宅有何不同？
A：歡迎加入我們，我們會正確的告訴你喔！！

想要跟我們去認識更多同好，參加同人場的各位同學們，想要知道更多關於ACG的各種事情，都歡迎加入我們漫研社！！

http://blog.yam.com/user/chanacomic.html

遠東科技大學　遠東科大動漫多媒體社

日本平安守

灣娘·祈求日本平安！今天灣娘也在海的彼端，持續為被海嘯重創的日本祈禱。　構圖 OZAWA／上色 宇佐朝 著。

社團簡介

我們遠東動漫多媒體研習社主要以推行並發動動漫畫相關創作精神為核心理念，於2005年成立，從社團人數只有少數的六人開始，經過許多學長姐們的長久經營，人數逐漸增長。

社辦開放時間幾乎是全天候，社員們在課餘時匯聚在社辦聊天打東方、交流動畫以及繪圖交流，偶爾不定期的舉行小型針對社員們的活動與聚餐，藉此增進社員們彼此之間的感情，讓社團有個無限的凝聚力存在。

幹部的話

社長·威志：幹部的付出要得是社員們的認同，我們的夢想正式引導我們的方向。

副社長·小武：一群熱血瘋狂的人聚集在一起，並且一同往夢想前進著!

顧問·葉子：在我卸任前一直秉持著希望大家可以快樂玩社團的心態在經營社團，而夥伴們很喜歡聚在一起的氛圍，每天互相嘴砲、玩老梗一起辦活動，在這個社團沒有學長學弟間的上下關係，只有獨樂樂不如眾樂樂的幻想國度而已，雖然走出這裡，大家要面對的是學業、社會、家庭的現實，但也唯有走入這裡，大家可以暫時拋棄煩惱盡情歡樂，這是我當年的希望，也是現在社團的現況，可以在大學參與社團真的是太好了。

http://blog.yam.com/user/mhp3dragon.html

玄蝶　冬羿Tungyi
你對我的好太多太多，超過了我能承受的範圍。感謝畫師TungYi合作。

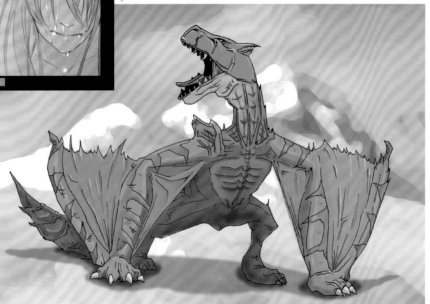

魔物獵人·轟龍　TORO宅
想當初牠在雪山登場時，嚇壞多少新手呢？

徵稿活動

Cmaz即日起開放無限制徵稿，只要您是身在臺灣，有志與Cmaz一起打造屬於本地ACG創作舞台的讀者，皆可藉由徵稿活動的管道進行投稿，Cmaz編輯部將會在每期刊物中編列讀者投稿單元，讓您的作品能跟其他的讀者們一起分享。

投稿吧！

投稿須知：

1. 投稿之作品命名方式為：作者名_作品名，並附上一個txt文字檔說明創作理念，並留下姓名、電話、e-mail以及地址。

2. 您所投稿之作品不限風格、主題、原創、二創、唯不能有血腥、暴力、過度煽情等內容，Cmaz編輯部對於您的稿件保留刊登權。

3. 稿件規格為A4以內、300dpi、不限格式（Tiff、JPG、PNG為佳）。

4. 投稿之讀者需為作品本身之作者。

投稿方式：

❶ 將作品及報名表燒至光碟內，標上您的姓名及作品名稱，寄至：威智創意行銷有限公司106 台北郵局第57-115號信箱。

❷ 透過FTP上傳，FTP位址：220.135.50.213:55
帳號：cmaz　密碼：wizcmaz
再將您的作品及基本資料複製至視窗之中即可。

❸ E-mail：wizcmaz@gmail.com，主旨打上「Cmaz讀者投稿」

如有任何疑問請至Cmaz部落格：*http://blog.yam.com/cmaz* 或Facebook 粉絲團 *http://www.facebook.com/wizcmaz* 留言，亦可寄e-mail: *wizcmaz@gmail.com* ，我們會給予您所需要的協助，謝謝您的參與！

讀者回函抽獎活動

感謝各位讀者長久以來給與Cmaz的回函與支持，Cmaz為了回饋廣大的讀者群，每期都會進行讀者回函抽獎活動，而Cmaz Vol.6準備贈送給讀者的精美獎品則是由Sapphire藍寶科技所提供的**藍寶ATI FireGL V3600 專業工作站圖形加速卡**。

（市價約NT.9,900）

只要在**2011年7月10日前**（郵戳為憑）

將回函寄回：

106台北郵局第57-115號信箱

即有可能抽中這次的精美好禮，喜歡Cmaz的讀者千萬不能錯過！

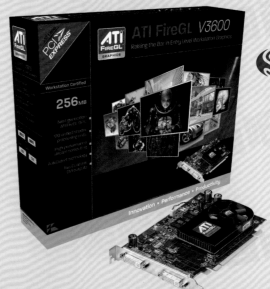

Cmaz Vol.5 Wacom Bamboo Fun 幸運得主！

恭喜幸運得主

台中市 黃芷琳

0935-251XXX

Cmaz編輯部會將獎品於2011/6/10前寄送至得獎者登記地址。

讀者回函
送 藍寶 **ATI FireGL V3600** !!
專業工作站圖形加速卡

我是回函

❶ _____
❷ _____
❸ _____

本期您最喜愛的單元
（繪師or作品）依序為

您最想推薦讓Cmaz
報導的（繪師or活動）為

您對本期Cmaz的
感想或建議為

基本資料

姓名：　　　　　　　　電話：

生日：　／　　／　　　　地址：□□□

性別：□男 □女　　　　E-mail：

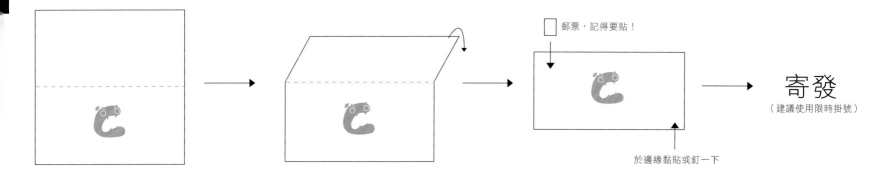

郵票，記得要貼！

寄發
（建議使用限時掛號）

於邊緣黏貼或釘一下

郵票黏貼處

MAZ!!
vol 06

威智創意行銷有限公司 收

106台北郵局第57-115號信箱

訂閱價格

		一年4期	兩年8期
國內訂閱	限時專送	NT. 800	NT.1,500
	掛號寄送	NT. 900	NT.1,700
國外訂閱（航空）	大陸港澳	NT.1,300	NT.2,500
	亞洲澳洲	NT.1,500	NT.2,800
	歐美非洲	NT.1,800	NT.3,400

● 以上價格皆含郵資，以新台幣計價。

購買過刊單價（含運費）

	1~3本	4~6本	7本以上
限時專送	NT. 180	NT. 160	NT. 150
掛號寄送	NT. 200	NT. 180	NT. 160

● 目前本公司Cmaz創刊號已銷售完畢，恕無法提供創刊號過刊。

● 海外購買過刊請直接電洽發行部（02）7718-5178 分機888詢問。

訂閱方式

劃撥訂閱	利用本刊所附劃撥單，填寫基本資料後撕下，或至郵局領取新劃撥單填寫資料後繳款。
ATM轉帳	銀行：玉山銀行（808） 帳號：0118-440-027695 轉帳後所得收據，語本刊所附之訂閱資料，一併傳真至（02）7718-5179
電匯訂閱	銀行：玉山銀行（8080118） 帳號：0118-440-027695 戶名：威智創意行銷有限公司 轉帳後所得收據，語本刊所附之訂閱資料，一併傳真至（02）7718-5179

郵政劃撥存款收據 注意事項

一、本收據請妥為保管，以便日後查考。

二、如欲查詢存款入帳詳情時，請檢附本收據及已填之查詢函向任一郵局辦理。

三、本收據各項金額、數字係機器印製，如非機器列印或經塗改或無收款郵局收訖者無效。

Cmaz!! 期刊訂閱單
臺灣同人極限誌

訂購人基本資料

姓　名		性　別	□男 □女
出生年月	年　　月　　日		
聯絡電話		手　機	
收件地址	□□□ （請務必填寫郵遞區號）		

學　歷：□國中以下　□高中職　□大學/大專
　　　　□研究所以上

職　業：□學　生　□資訊業　□金融業　□服務業
　　　　□傳播業　□製造業　□貿易業　□自營商
　　　　□自由業　□軍公教

訂購商品

□Cmaz臺灣同人極限誌　□一年份　□兩年份
　　　　　　　　　　　□限時　□掛號　□海外航空

□購買過刊：期數＿＿＿＿＿＿＿　本數＿＿＿＿

總金額：NT.＿＿＿＿＿＿＿＿＿＿

注意事項

● 本刊為三個月一期，發行月份為2、5、8、11月1日，訂閱用戶刊物為發行日寄出，若10日內未收到當期刊物，請聯繫本公司進行補書。

● 海外訂戶以無掛號方式郵寄，航空郵件需7~14天，由於郵寄成本過高，恕無法補書，請確認寄送地址無虞。

● 為保護個人資料安全，請務必將訂書單放入信封寄回。

威智創意行銷有限公司
郵政信箱：106台北郵局第57-115號信箱
電話：(02)7718-5178　傳真：(02)7718-5179

vol 06

98.04-4.3-04

郵 政 劃 撥 儲 金 存 款 單

帳號　5 0 1 4 7 4 4 8 8

金額　新台幣
（小寫）　　仟　佰　拾　萬　仟　佰　拾　元

戶名　威智創意行銷有限公司

寄款人　□他人存款　□本戶存款

虛線內備供機器印錄用請勿填寫

姓名

通訊處

電話

經辦局收款戳

訂閱方式：

一、需填寫訂戶資料。

二、於郵局劃撥金額、ATM轉帳或電匯訂閱。

三、訂書單資料填寫完畢以後，請郵寄至以下地址：

威智創意行銷有限公司 收
WIZ.DESIGN

106台北郵局第57-115號信箱

記得裝入信封唷~~

收件人：

生日：西元 _____ 年 _____ 月

收件地址：

聯絡電話：

E-MAIL:

統一發票開立方式：□二聯式　□三聯式

統一編號

發票抬頭

本聯由儲匯處存查

保管五年

收款帳號戶名

存款金額

電腦記錄

經辦局收款戳

◎寄款人請注意背面說明
◎本收據由電腦印錄請勿填寫

郵 政 劃 撥 儲 金 存 款 收 據

 臺灣繪師大搜查線

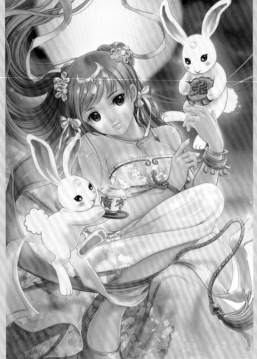
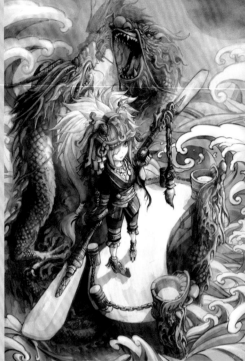
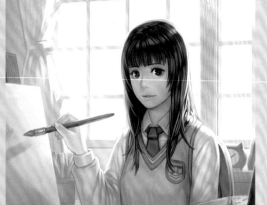

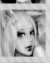
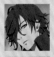

Vol.6 封面繪師

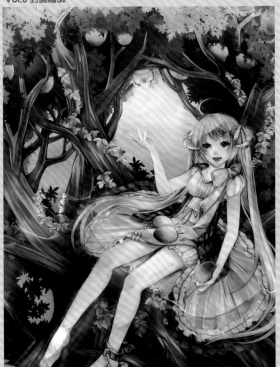

WRB 白米熊
http://diary.blog.yam.com/shortwrb216

Vol.5 封面繪師

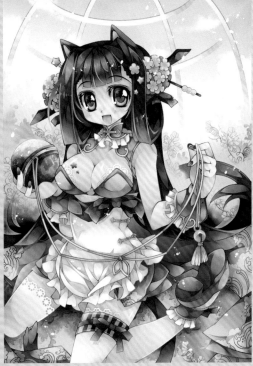

SANA.C 薩那
http://blog.yam.com/milkpudding

Vol.4 封面繪師

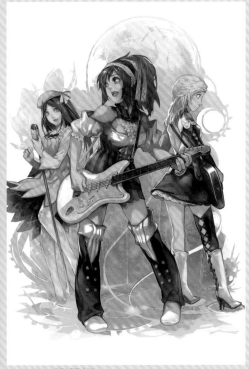

Aoin 蒼印初
http://blog.roodo.com/aoin

 九夜貓 Nncat
http://blog.yam.com/logia

 小殷
http://fc2syin.blog126.fc2.com/

 依米雅
http://blog.yam.com/miya29

 紅絲雀
http://blog.yam.com/liy093275411

 梅
http://ceomai.blog.fc2.com/

 水佾
http://blog.yam.com/fred04142

 米路兔
http://www.wretch.cc/blog/mirutodream

 由美姬
http://iyumiki.blogspot.com

 草熊
http://blog.yam.com/grassbear

 重花 KASAKA
http://hauyne.why3s.tw/

 兔姬 Amo
http://blog.yam.com/kuroapple

 霜淇淋
http://blog.yam.com/redcomic0220

 蚩尤
http://blog.roodo.com/amatizqueen

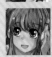 **索尼**
http://sioni.pixnet.net/blog(Souni's Artwork)

 由衣.H
http://blog.yam.com/yui0820

 綿峰
http://blog.yam.com/menhou

 冷月無瑕
http://blog.yam.com/sogobaga

 韓奇露
http://hankillu.pixnet.net/blog

如有任何疑問請至Cmaz部落格：http://blog.yam.com/cmaz 或Facebook 粉絲團 http://www.facebook.com/wizcmaz 留言，
亦可寄e-mail: wizcmaz@gmail.com ，我們會給予您所需要的協助，謝謝您的參與！

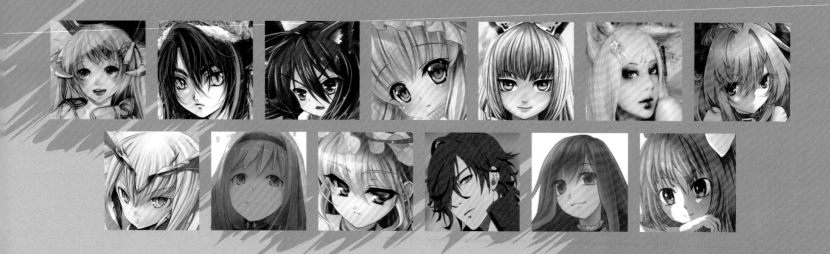

臺灣同人極限誌 Vol.06

書　　　名	Cmaz!!臺灣同人極限誌 Vol.06
出版日期	2011年05月01日
出版刷數	初版第一刷
印刷公司	彩橘文化事業有限公司
出品人	陳逸民
執行企劃	鄭元皓
美術編輯	黃文信
	吳孟妮
廣告業務	游駿森
數位網路	唐昀萱

作　　　者	陳逸民、鄭元皓、黃文信、吳孟妮
發行公司	威智創意行銷有限公司
出版單位	威智創意行銷有限公司
總經銷	紅螞蟻圖書

WIZ.DESIGN

電　　　話	(02)7718-5178
傳　　　真	(02)7718-5179
郵政信箱	106台北郵局第57-115號信箱
劃撥帳號	50147488
E-MAIL	wizcmaz@gmail.com
BLOG	www.blog.yam.com/cmaz
網　　　站	www.wizcmaz.com

建議售價	新台幣250元

9 789868 625150

總經銷：紅螞蟻圖書 NT.250